藝文舊談

上冊

寫在發行之前

吳　傑

二○一七年七月二十八日，下午，我從「三省堂」曾老師手中接下了這本書的校對稿，想著，終於開始行動了，今年的出版計劃，應該也不會落空了。謝謝老師已經幫我全部校對過了！僅僅是草稿，有四百多頁⋯⋯老師說：太厚了，要分上、下兩冊。

校對，著實是一件不容易的工作。我已經很久沒有拿筆寫字了。資訊時代，多半都把手放在電腦上。中英文打字不看鍵盤，已經是理所當然，可是要仔細地看看這些被校對的中文字稿，確實是另外一種經驗。不習慣也要做！還好的是，老天爺幫忙，接下來的兩天是週末與週日，又是兩颱接力的颱風天，在家裡努力校對了兩天，終於作完了！

「藝文舊談」是父親在民國七十二（1983）年出版的一本書。當時，父親大約是六十歲左右，他收集了過去發表過的三十四篇文章，時間點是在民國五十九年到六十九年（1960~1970）之間，所談的都是過去藝壇的往事！但是，這些往事，對於當時跟父親學畫的學生來說，頗感興趣，也因此促成了這本書的出版。事過境遷！父親在三十年後過世。我計劃重新出版這本書，作為對父親理想的一種傳承，也是對父親的一種思念。

在「藝文舊談」出版之後的三十年間，兩岸開放，父親重新遇見了他的老師——晏少翔先生，然後促成他成立了中華民國工筆畫學會，主導了兩岸工筆畫大展。這是很多人都知道的事情！他是一位傳統的工筆畫家。除此之外，各位可能不知道，父親寫了很多文章！不論是對於傳統國畫的研究，還是過往藝壇的典故，或是古器物的探討，甚至是廣播電視的劇本等，他留下的文章相當的多。這些點滴的紀錄，我總想著，不應該因為人

藝文舊談舊版目錄手稿

的消逝而消逝，他是我父親，我應該有理由，有義務與責任，設法，盡力幫這些文字傳

承下去。

在今年的四月，父親的遺物，大致都已經整理了一遍。家父的藏書，多半都已經捐給

了傅斯年圖書館。四千多件的手稿與畫稿，交給了國家圖書館。剩下的，除了還有七、

八箱手稿未整理之外，大概清理出三百多篇文章，近千幅畫作，這些都是可以傳承的好

題材。根據這些內容，我編寫了七份出版計劃，請曾老師指導，因此促成了這一本「藝

文舊談」重新編輯的行動。

小言

藝文舊談 共計容納了三百篇經文，這些
經文是從民國五十九年到六十九年，十年之間，為了
付報章雜誌的需要而寫的，並不是文藝創作，更
不是學術論述，亦誤都是往日舊事。

編著雲稿一向忌直，限時寫作，難免李爾擋
圖片……近年來朋友們的馳下問，到寒全是研
對於早年藝壇往事，或感興趣，希望彙編
集。

由於屢次刊載時地的不同，集成之後，敘事往往
重複，語彙文詞也未附母寫一致，雖隨後倩關澄助
而已謬謬之處。

民國七十二年三月 黃允楊於台北

七份出版計劃，最終能夠出版多
少本書？我目前還不知道。起碼，
這一本新編的「藝文舊談」，是第
一個被執行的出版計劃，應該會出
版上下兩集，兩本書，全篇收集了
一百篇父親發表過的文章，加上網
路，或是其他地方所收集來的相關
圖片，可能超過四百多頁。這四百
多頁，還是依循著父親的本意：跟
他的學生說說藝壇的過往，還有一
些藝壇上的趣事。

七份出版計劃，我不可能一次完
成，必須要分階段，跨越很多年！
曾老師幫我著想，他建議我先出版
文字類的書籍。的確，近千幅的畫
作，如果經過了整理、裱褙、拍照，
然後設計出版成為畫冊，那是一筆
非常龐大的費用。況且，我認為一
位畫家，如果大眾僅僅是看他的畫
作，未免也太狹隘了！畫家的內涵
，應該是大家可以去探索的區域。沒
有內涵的作品，再美、再寫實也似

4

藝文舊談舊版字型設計

乎不是傳統藝術家所追求的。

藝術對於我來說，是一個絕對陌生的領域。如果想要接手傳承父親的藝術思想與傳統工筆畫的精神，是不可能的。可是上帝已經為我開了另外一扇窗戶。我是資訊專業，數位化的時代已經不陌生。未來，我的課題就是把父親的這些文字與作品數位化之後，用最大的力量給予推廣與分享。我相信，加上這七份出版計劃，我此生所能做的，就是這些了。

編輯與出版這本書，主要感謝曾逢景老師所帶領的「三省堂設計」團隊，沒有他們，這本書是出不來的。此外，就是介紹曾老師給我認識的許賢琴女士與李松濱先生，謝謝你們的幫忙。另外，還要謝謝我們家的黛比，她是最堅強的後盾。還有我弟弟——吳俊，全力的支持，讓我可以全力以赴，用我自己的方式，去繼續父親的理想。謝謝你們！

二〇一七年七月三十日，汐止家中

5

上冊

目錄

9

北平的城

我國很多地方，早年都建築有城，省有省城，縣有縣城，每逢遇到緊急情況，可以關起城門來禦敵或盤查奸細。平時城牆上儲備有：滾木擂石，強弓硬弩，各式火炮，駐兵把守，真所謂：「一夫當關，萬夫莫敵」。當年秦始皇耗費人力物力，修築萬里長城，也是為了鞏固邊防。沒想到該成為世界奇景之一，變為觀光勝地。其實北平附近的長城不是秦始皇修的，是明朝修的，現在又重新裝飾，以廣招徠觀光客，賺取外匯。

北平是遼、金、元、明、清五朝故都，北平的城，比其他地方都要高大，是一座正南正北，方方正正的城池。

到了明朝嘉靖年間，因為防衛上的需要，北平城又向南擴建，成為內城與外城。北平人管外城叫「南城」，天壇和先農壇，原本是在城外，擴建外城之後，這兩處郊壇，反而處於外城以內了。

內城共有九座城門，東面有朝陽門和東直門，西面有阜城門和西直門，北面有安定門和德勝門，南面有三座門，正中的是正陽門，北平人叫它「前門」，東邊有崇

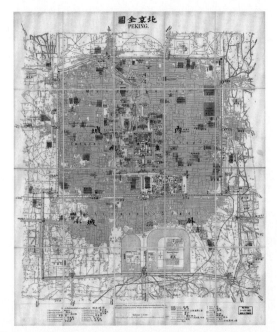

1914年普魯士軍隊繪製的北京城池地圖
維基百科

文門，西邊有宣武門，俗稱「前三門」。外城共有七座門，東面有廣渠門與東便門，西面有廣安門和西便門，南面也是三座門，正中的是永定門，東邊有左安門，西邊有右安門。北平人常說：「裡九外七」，就是指這些城門而言的。

每一座城門上都有城樓，在城樓的正上方，建有箭樓，城樓與箭樓之間有甕城，直接護衛著城門，城牆的四隅還建有角樓，屯兵駐防。

北平的城，在明，清兩朝經過多次整修，直到抗戰勝利，北平光復以後，這座城依然完好。記得我小時候住在北平，每當學校放暑假，很喜歡約同學到城牆上去玩。這裡雖然缺少樹蔭，日落時也會有陣陣涼風，寬闊的城牆上，沒有車輛往來，也沒有像市場的人潮，可以盡情跑跳，自由自在，感覺到偌大的城牆都是屬於我們的。民國四十六年正中書局出版了一套史地叢書，其中有一是齊如山先生編寫的《北平》，齊先生在書中說：「北平有這樣完整的城，實不多見，想知道中國的建築及千八百年以來的文化，只有到北平還可以看到完整情形。」沒想到這本書出版還不到五年，北平的城就被拆掉了。

當時拆城的消息傳出來之後，北京大學很多教授反對。其中梁思成教授是研究古代建築的權威，他為了要保存這座千年古城，特別提出一個具體計畫，他計劃把寬闊的城牆闢為登高遊憩的地方，城外的護城河加以整修，再注入淨水清流，予以綠化，沿河

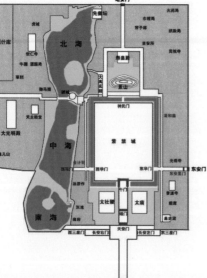

清代北京皇城平面圖
維基百科

兩岸種植花木，形成一座環城公園。

雖然很多專家學者提供很多保城意見，結果北平的城依舊沒有保住，被拆得光光溜溜，只剩下一座正陽門和箭樓，孤獨的站立在那裡。

北平的內城裡面原來還有皇城，早已被拆了，如今只留下皇城的正門——天安門，黃瓦重簷，門前和石獅華表，白石金水橋，非常壯觀，帝王時代皇帝每逢頒佈詔書都在此舉行。天安門之前原有一座中華門是天安門的外門，連接中華門到天安門之間有千步廊，現在一起都被拆光了，出現好大一片空地，成為舉世聞名的「天安門廣場」。

北平的內城、外城和皇城都沒有了，只剩下紫禁城了。紫雖小牆上也有垛口，城內也有城樓，四隅也有角樓，城牆護城河，一應俱全。南面的午門就是它的正門，北面是神武門，東面是東華門，西面是西華門。紫禁城裡面住的是皇帝和他的家族。嚴格來說，只可算是皇家的院牆而已。

不久之前去北平，高樓疊起，街道無法辨識，北平無城，不似當年，故都風采盡失，勉強尋覓到琉璃廠，海王村公園已不存在，廠甸舊書舖也不是原有的舊店，偶然購得一冊瑞典藝術史學家喜仁龍的著作－《北京的城和城門》中譯本，前有「北京市文物古蹟保

北京的城門
維基百科

護委員會主任」的一篇序說：「舊的城牆和城門，除個別者（想必是指正陽門）外，都已不復存在，令人惋惜不置，但願這類情況今後不再發生。」

北平的城只此一座，已經被拆光了，今後再也沒有千年古城可拆，自然也就不會再發生令人惋惜的事了！

原文刊於國語日報。
民國七十九年十二月十四日，第十二版。
1990 / 12 / 14

002 北京的城門——

裡九外七，皇城四，九門八點一口鐘

每次去北京探親訪友，總覺城牆被拆了，好像住宅沒有院牆似的。城牆拆了，城門和箭樓也沒有了，老北京人去甚麼地方習慣先講城門，例如：我去崇文門外花市，他去前門外煤市街，再到宣武門外菜市口，好像這樣講才更貼切些，現在城門沒有了，北京附近四鄉八鎮都算是北京市區，初到北京聽說幾環，增加了很多新地名，取消了很多舊地名，市區分二環、三環、四環等，像似進了連環套，辨不出東西南北，出門必須請人帶路。離開生長的北京，回來看看連路也找不到了。

老北京人常說：「四九城的爺們！」「裡九外七皇城四，九門八點一口鐘」。北京城分內城與外城，「裡九」是指內城的九座城門，南面三座門：正中是正陽門，俗稱前門，東首是崇文門，西首是宣武門，北面兩座門：德勝門在西，安定門在東，東面有東直門和朝陽門，西面有西直門和阜成門，共為九門。外城有七座城門；南面也是三座門：永定門居中，東為左安門，西為右安門，東面二門是廣渠門，東便門，西面二門是廣安門、西便門，共為七門。皇城四門：南為天安門，北為地安門，俗稱後門，東為東安門，西為西安門，共為四門。總的來講：「裡九外七皇城四。」皇城早已拆除，北京地名有皇城根，和東安

15

門大街、西安門大街就是舊皇城的遺址，只有面向南的天安門，經過多次維修，依然富麗堂皇，獨立在東西長安街之間，前有漢白玉金水橋，左右樹立華表，巨大石獅，成為北京市中心的一處指標。

所謂：「九門八點一口鐘」，不過是個無稽之談的神話而已，早年城門開關均有定時，專人管理，各城門懸有鐵鑄的雲形板，城門開啟會敲打雲形板為號，謂之「打點」，內城九座城門之中，獨崇文門以打鐘為號，其他八門「打點」，據說當初建城時崇文門有一海怪被制服，壓在崇文門下，曾不時間守城的門軍何時開城門，門軍說開城會「打點」，難到你不知道嗎？聽到「打點」聲音就開城門了，因此崇文門打鐘不「打點」，海怪永遠出不來，這種哄小孩的故事，北京人都常這麼說。

皇城南門是天安門，其實天安門前還有中華門，明朝稱大明門，清朝稱大清門，民國以後改稱中華門，是天安門的「門前之門」。中華門與天安門之間有千步廊，種有花木，早晨有人在此溜鳥散步，梨園行的人在此喊嗓，咿啊之聲不斷，如今已平為廣場，站在天安門前一看可以望見正陽門。

皇城雖然不存在了，皇城之中四四方方的紫禁城依然完好，城牆四角築有角樓，正南是午門，午門有城門樓，左右延伸有雁翅樓環抱，俗稱「五鳳樓」。東面有「東華門」，西面有「西華門」，北面是「神武門」，這是紫禁城的四門。午門之前也有一道「門前之門」名為「端門」。據說為了符合九重天子的說法，「天安門」與「午門」都有「門

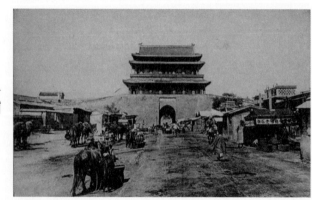

阜成門

前之門」。

我們先從外城正南方的「永定門」算起到「正陽門」，都有甕城箭樓，這兩座城門加上甕城門共為四門，「正陽門」內是「中華門」、「天安門」、「端門」、「午門」，進了「午門」一共是九重門才能進入「太和殿」見皇帝。這九道門是正南正北一條直線，通過「神武門」、「地安門、鐘樓、鼓樓」，形成一條中軸線。

前文提到甕城，是圍在城門前的「屏障城」，築有箭樓，內有一排排箭孔，前有護城河，在甕城內有關帝廟是護城之神，北京人說：「九門十座廟，一廟無神道」，北京內城有九門，怎會有十座廟，原來正陽門從明朝就有一座觀音廟，供奉觀音菩薩鎮邪，九門除了各門有關帝廟，正陽門還多了一座觀音廟，獨東直門關帝廟有牌位無神像。甕城是古代軍事防衛所必需，後來變成妨礙交通的建築被拆除，連護城之神的廟也拆了。

滿清入關，八旗部隊分駐九門，德勝門正黃旗，安定門鑲黃旗，東直門正白旗，朝陽門鑲白旗，崇文門正藍旗，宣武門鑲藍旗，西直門正紅旗，阜城門鑲紅旗。北京人傳說：八旗子弟兵是依照「八門金鎖陣」：「修、生、商、杜、景、死、驚、開」的陣法佈陣，這種說法一直沒有找到文獻根據，閱讀喜仁龍著：「北京的城牆和城門」中文本第七章中提道：「正陽門從前是供皇帝出入的，現在常稱為「國門」，東西各屹立崇文門和宣武門，崇文門常稱景門意即光明之興盛門，宣武門則相反，被視為不幸枯竭之門，稱作死門，北面二門：

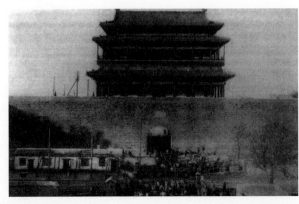

崇文門

德勝門與安定門是最重要防衛城門，有最大營地，軍用物資運輸頻繁，德勝門爲修門，是爲修德，品格高尚之門，安定門爲生門，是豐裕之門，皇帝每年從此門赴地壇祈禱豐年，東面二門：東直門近糧倉，有交易之門之稱，爲商門，朝陽門稱杜門，爲休息之門，西面二門：西直門稱開門，是爲開放之門，阜城門爲安寧公正之門，據說：「附近居民常爲皇帝詔令驚擾，故有驚門之稱。」據此似乎與排兵佈陣沒有多少關聯，北京人常把城門和地名連在一起說，因爲用城門定位，東西南北錯不了，現在城門已經拆了，北京人對東南西北的方向仍有很深的印象，如果您問路，所得的答覆是：「您從這往東走，路南一條胡同，西邊第三個門就是。」聽罷必然一頭霧水，北京人習慣這麼說，因爲當年裡九外七造成的方向感至今不忘，習以爲常了。

原文刊於河北平津文獻第三十八期。

2012/1/1

18

北京的城垣

自從開放去大陸探親，筆者曾不止一次去北京看望親友，每次從北京機場坐上車，不由得要問：「到了東直門沒有？」雖然早知道東直門已經看不見了，總是覺得沒有到東直門仍是在郊外，還沒有進入北京市區。

多年前在台灣讀到侯榕生女士的大作《北京歸來自我檢討》中說她初回北京，在車上問司機：「同志！我們到了那兒啦？」，「東直門！」，「城呢？」，「拆了！」她想著怎麼沒看見到東直門就方進的城？」，「快到東四牌樓大街了。」，「我們從甚麼地快到東四牌樓大街了？可是她沒想到連東四牌樓也不見了。她對北京的懷念累積了多少年，頃刻之間消滅於無形？隨後她那幼時最熟悉的崇文門也沒有了，那種落寞的心情，不禁獨言自語：「城沒有了，城樓也沒有了，你認命吧！」北京的城，在北京人的眼裡和生活是分不開的，城拆了，也拆散了北京人的生活。

當年對城牆的存廢，聽說也開會討論過，出席會議的古建築學家梁思成教授，對改造舊城牆提出一個計畫，考慮把寬闊的城牆頂部開闢爲登高遊憩的地方，登城的馬路，騎馬乘轎都可以上去，小型汽車把坡度略加修整也可以開上去當無困難，城外護城河加以修砌，注入清流，通植荷花，城牆設茶座，夜間佈置彩燈，成爲一個極具特色的環城公園。

從空中鳥瞰，給北京戴上一條璀璨美麗的項圈，來北京觀光的中外人士，看過雄偉的萬

里長城，再到城垣公園飲茶，成爲北京觀光的一大特色。計畫雖然提出了，但終於敵不住「破四舊」的口號，北京城依然被拆了，真的只有認命了。

兩年前去北京，住在古觀象台附近一家飯店，清晨早起，外出散步，信步走到東便門，看到東南城角，居然還有一段沒拆完的城牆，城牆上還有角樓依然健在，此處劃爲公園，照章買票登城牆，進入角樓，頗有他鄉遇故知的感覺，城牆上城磚殘破不平，遺有古代鐵鑄大砲一尊。角樓內有人舉辦畫展，不及久留，返回住所，下午去王府井大街購物，路邊有人招攬乘車去看皇城，記得皇城早已拆了，何來皇城之有？原來在東皇城根這地方新建起一面黃瓦朱牆的院牆，供遊客觀賞而已，皇城沒有垛口，城牆上沒有警衛，實際上它不過是圍繞紫禁城的院牆，也有四門，南面是天安門，北面是地安門，東面是東安門，西面是西安門，現在只剩天安門了，不過在天安門正前方尙有一座中華門（明朝叫大明門，清朝叫大清門，到民國改爲中華門）中華門到天安門之間有千步廊，如今已全部拆除成爲天安門廣場，皇城其他的門早已不存在了。

北京的城垣分內城、外城、皇城、紫禁城，共計四套城，前清時代內城住旗人，外城住漢人，各有不同衙門負責治安。內城有九門提督，外城有巡城御史。北京人常說：「裡九外七皇城四，九門八點一口鐘」是內城有九座城門，外城有七座城門，內城城門開關時要敲打鐵鑄雲板，謂之「打點」，內城九門之中只有崇文門不「打點」是敲鐘，其他八門是敲雲板「打點」。

每座城門都建有城門樓，城門樓正前方有箭樓，城門樓和箭樓用城牆圍起稱爲甕城加

強防禦，形成兩道防線。箭樓有很多箭窗，每窗有弓箭手臨窗發射弩箭，城角的角樓同樣也是有很多箭窗，有禦敵功用。

城樓與箭樓之間圍起甕城，進出城必須繞道甕城兩側邊門，車輛更是不便，現在的城防已不靠弓箭刀槍，甕城已失去防禦價值，為了疏通行人車輛，遂被拆除，認為是合理的，但是把城全部拆完，就顯得沒道理了。世界各地觀光客來到北京都想見識一下，「大圈圈中有小圈圈」，代表古代帝都的城垣是甚麼樣子，新建一段皇城城牆因而誕生了，幸好還有完整的紫禁城可以滿足觀光的慾望。

最近又一次去北京，乘車途經東便門角樓依然聳立城上，從東向西延長復建，利用舊城磚重修城牆，為何又重修城牆，不得而知，如果今日重修城牆的作為是對的，那麼拆城的作為就是錯的了，然而不論是否昨非今是，相信北京的城垣已經難以恢復了。

原文刊於於河北平津文獻第三十三期。

2007／1／1

21

天安門

天安門處在北平市的中心位置，也是北平藝術界活動的中心點，為了便於介紹天安門的方位，把北平城區畫一條貫穿南北的中軸線，先從外城最南端說起，最南面的門是永定門。進了永定門是正陽門，也就是一般所謂的前門，前門是內城南面居中的城門。進了前門，迎面是中華門，是皇城最南面的門，從前叫做大清門，更早叫大明門，進了中華門再往北就是天安門了。

進了天安門是端門，端門以內才是午門，午門是紫禁城的南門，紫禁城的北門叫神武門，皇城的北門叫地安門，北平人叫它後門，從最南的永定門到地安門中間這些個門，都在這一條南北的中軸線上。

皇城四門之中以天安門最為壯觀，紅牆黃瓦，重簷的門樓，一排是五座門，門前玉帶河，河上有五座白大理石的石橋，名為外金水橋（午門以內，還有同樣的石橋，名為內金水橋）。橋頭左右各有一座大獅子，和衝天華表並列，北平有一位治印鈕的大師金禹民先生，對天安門前，華表上蹲著的那個石獸，很下過一番功夫去研究，常常一個人跑到天安門朝著高入雲霄的華表呆望良久不去，研究蹲獸的神情，沒有多久，石獸終於被搬到石印上作成印鈕，而列入金禹民鈕譜之中。

端門和午門都是國立歷史博物館的範圍，端門門樓作儲存室，午門門樓作陳列室。從天安門進去通過端門一直到午門，東西都是朝房，整整齊齊的排列在兩邊，這一帶沒有汽車往來，也沒有噪音，夏天偶爾聽到樹上幾聲蟬鳴，這個孤寂的午門顯得更為寧靜。

說起這些朝房，空在那兒沒有利用確實很可惜，除了端門外靠西邊的那一排房子劃歸中山公園董事會，後來當作畫廊了，其餘的房子都空著沒用。

中山公園原來是社稷壇，從前皇帝去社稷壇祭祀，出端門往西一個轉彎，有一道大門進入社稷壇，往東一個轉彎，也有一道大門通太廟。如果以天安門為中心，左邊是太廟，右邊是中山公園。

中山公園是北平藝術界活動中心，北平的中國畫學會，就在此集會，無論是書展、畫展、影展……好像非在中山公園舉行不可，因此中山公園內所有可資利用的房舍，通通作了畫廊了。例如董事會，原來是由端門的朝房合併過來的，先天上就是長條式的房子，中間可隨意安裝活動隔間，可容納兩三場畫展。其他如水榭，是個四合院式的房子，也可以容納兩場畫展，春明館和董事會差不多，也是長條式的房子，同樣可以有兩場以上的畫展展出，最大的場地是中山堂，（原社稷壇的正殿）可以容納一個五六百件作品的大型美展。中山公園每到春天，經常有五六場畫展同時展出。

北平的畫展是有季節性的，秋冬兩季不但沒有畫展，中山公園連遊人都很少去，只有春季才是畫展季節，到了暑伏天氣，畫展也就不多了。每年的三月是中山公園的牡丹花

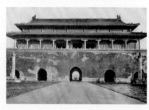

24

季，三月牡丹花開過，接著就是芍藥又開了，這一段時間是遊人最多的，也是畫展最多的時間。

記得有一次在北平籌備一個大規模的畫展，我被派作佈置會場，在籌備會上冒冒失失的起立發言，建議利用午門朝房和天安門作爲展覽場地，提案當然是沒有通過，最後決定在太廟前殿舉行展覽，這個殿和太和殿大小差不了多少，這次美展雖然沒有開在天安門上，但終於離開了中山公園，而移到天安門左首的太廟，打破了非中山公園不能開畫展的習慣。

原文刊於藝壇雜誌九十九期。
估計是民國六十五年六月。
1976/6 出版

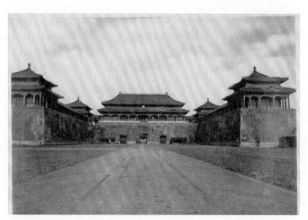

1900 年至 1903 年間的午門

維基百科

午門

最近在報紙上看到一條消息，台北的國立歷史博物館要和韓國的全北大學博物館，結盟爲兄弟館。

提到歷史博物館，就想到北平的午門，午門是紫禁城的南門，紫禁城在皇城裡面，是一座四四方方的磚城，北門叫神武門，東門叫東華門，西門叫西華門。

午門與其他各門的格局都不同，門前東西兩廊有很長的廟房，正面的門樓寬有九間，四周有漢白玉欄杆圍繞，起脊重簷的屋頂，上覆黃琉璃瓦，重簷正中一塊豎匾，寫著「午門」，旁邊一排滿文。門樓兩邊伸出去有雁翅樓。

午門和天安門中間還隔著一道端門，站在午門上往南望，可以看得見天安門華表頂尖兒上的石獸，和遠處的前門箭樓。回過頭來看，紫禁城裡面，也有東西兩廡（廡，讀音是ㄨˇ，意思是廳堂兩側的廂房）東有協和門，西有熙和門，和北面的太和門，形成一個方形的大廣場。

在這個大廣場中間，東西橫貫一條御河，河上有五座石橋都是漢白玉雕刻，稱爲「金水橋」。通過金水橋北面，這座太和門，是太和殿的大門，分左右中三道門，各門前都有漢白玉石階，整個太和門也是九間寬，也有石欄杆圍繞，門前有兩座大銅獅

子和四座大銅鼎，顯得非常莊嚴。

太和門前的廣場很大，北平在淪陷期間，時常把學生們捉弄到這兒來開會，講的人站在太和門的門洞，指手畫腳，搖頭擺尾的千篇一律講「中日親善」。每次開會把前面午門一關，再把協和門與熙和門一閉，誰也溜不走，不但可以「防諜防刺」[1]，開會的人也不能「起堂」[2]，只有站在那裡耗時候，等講的人過足了癮，聽的人腳也站木了。

午門上有個國立歷史博物館，上去參觀，每位票價一角，一毛錢在當時可以買十個芝麻醬燒餅，不能算便宜，所以參觀的人總是沒有逛故宮的多，不過登上午門遠眺，心曠神怡，置身五鳳樓中，卻是逛故宮所享受不到的。

午門國立歷史博物館，陳列的物品很多，有商周銅器、古玉、石刻造像、墓誌、經幢、三彩陶器、錢幣、清末民初各式徽章、太平天國的玉璽，最令人感興趣的是那些盔甲兵器，有刀槍、弓箭籤牌，武考場用的刀、弓、石，還有行刑的斬刀，和成套凌遲用的刑刀，看到之後不覺會打個冷戰。

平定回部獻俘（局部……）

我家住在北平南長街的北口，正是紫禁城的西華門外。小的時候我常和一些童伴繞道進闕右門，到午門去玩，這兒沒有汽車往來，尤其是夏天很風涼。使我最感興趣的是午門兩邊，擺著的幾尊銅炮，下面用水泥磚頭把銅炮砌住，炮口朝上，我們喜歡騎在上面玩，日子久了炮身都給我們擦亮了。其中兩尊炮上刻著有銘文，一尊叫「制勝將軍」，另一尊叫「神威將軍」，制勝將軍上還刻著如何使用法、甚麼人製造的。

現在回想起，彷彿又回到了童年。

註釋：

1 「防諜防刺」，抗戰末期，敵偽軍政要員，時有被刺殺者，北平街頭滿佈「防諜防刺」標語。

2 「起堂」，戲未終場，起而離去。

原文刊於中央日報。

民國五十八年一月二日。

1969 / 1 / 2

清丁觀鵬等五人繪本
《平定準部回部得勝圖》
第十四開「平定回部獻俘」故宮藏

宋代古城

前文談到北平午門上的歷史博物館，是我童年常去玩耍的地方，對於午門的情景記憶猶新，聽館中人員公餘的談論，增加了不少的智識，平時如果沒有人特別介紹說明，誰也不會注意到館中陳列的一批老舊不堪的木頭桌椅竟是宋代的遺物。

這批舊桌椅是歷史博物館從地下發掘出來的宋代遺物，談起考古發掘，常見的遺物，不外是石器、陶器、玉器、銅器之類，整張的桌子椅子從地下發掘出來實在是不多見。

緣在河北省南部有個鉅鹿縣，從北平搭平漢鐵路火車南下，經過保定、石家莊，再往前走有一站叫內邱，在內邱下火車再換汽車走約九十里，就到鉅鹿縣了。大約民國七、八年間，鄉下農民耕地，從地下挖出很多瓷器，後來經人鑒定竟是宋瓷，於是一傳十，十傳百，鉅鹿縣有宋瓷出土，驚動了耳目最靈活的古玩商，兼程南下來到鉅鹿搜購出土的宋瓷，老百姓都得了一筆數目可觀的外財。

民國九年，華北一帶旱災，很多地方災情慘重，唯獨鉅鹿一縣，老百姓因為得了外財，竟然安然度過一場天災。鉅鹿出宋瓷遠近皆知，直到我小的時候在北平有些地攤上擺著黑釉陶碗，上面貼張紅紙條寫著鉅鹿出土宋瓷來騙人，可見鉅鹿宋瓷已經是名滿故都了。

鉅鹿地下怎麼會埋了那麼多宋瓷呢？原來地下還埋著一座城，地下的這座是宋朝的故

城，在宋徽宗大觀二年因爲黃河改道被水淹沒了，當時黃河之水帶著大量泥沙浸入了鉅

鹿，水災過後，就在原地復建了一座新城，原來的老城就埋在地下了。

國立歷史博物館得到消息，在民國十年七月裡派員南下調查宋瓷出土情形，並僱工人

發掘宋代故城。發現到兩處住宅，門窗戶扇已倒，僅存破片，屋裡有炕，有桌子椅子，

桌上筷子、碗碟餐具，一家碗上刻有王字，一家瓷器上有董字，推測有可能是王姓和董

姓兩家，在洪水驟至，似有措手不及的情景，非常遺憾的是沒有把故城全部發掘，不能

看到宋代鉅鹿的全貌，國立歷史博物館把發掘的遺物陳列出來，其中的桌椅木器便是鉅

鹿所出土的。

梁啓超先生在歷史研究法上也曾提到鉅鹿古城，他說：「……居民掘地忽睹破屋，且

有陶器等物，持之以逼市竟易得錢，漸掘其旁屋乃櫛比，事聞於骨董商，乃麕集而掘遺

物，以善價沽諸外國人者十而八九，今一小部份，爲教育部所得，陳諸午門之歷史博物

館，然原有房屋破壞無錄，若政府稍有紀綱，社會稍有知識者，能初發

見時，即封存之，古屋之構造悉勿許毀傷，而盡收其遺物，設一博物館於鉅鹿，斯亦一

小邦淊矣。」

原文刊於藝壇雜誌九十八期。
約於民國六十五年五月出版。
1976／5

北平故宮殿外陳設

如果有朋友到台北來觀光，問我甚麼地方最值得一看，必定說是外雙溪的故宮博物院，因為那兒具有現代博物館的標準，無論是書畫文物，都是有系統的陳列。如果是從前在北平，去參觀故宮博物院，一宮一殿的看，一天之內看不完全部展出的文物，必須由中路、東路、西路，分三天看，一天開放一路或兩路，由這宮到那宮，轉彎抹角的要走上很久，所以在北平很多人叫「逛故宮」，一面進宮看室內展出的文物，一面欣賞故宮建築、陳設，體會一下古代皇帝的威儀。

北平故宮，殿外陳設，給人印象最深的是大金缸，幾乎每個宮殿外面都擺列著一對或兩對，缸口的直徑大約有三公尺，缸是銅胎外面包金，因為金包得很厚，據傳說在乾隆年間有人用刀偷刮缸上的金而被斬了，不知真假，直到後來故宮開放任人參觀，那些銅缸上的包金都還有一條條的痕跡。

這些金缸是做甚麼用的？有人說是宮中「壓勝」之術，據統計宮中金缸總共有三十六隻，正合三十六天罡之數，另有七十二口水井，合於七十二地煞，現在無法考察。也有人說金缸是專為儲水消防之用，因為太和殿、乾清宮這些重要的地方，都曾失過火，

乾清宮前東側的社稷江山
金殿
維基百科

一旦火起，如果水源不濟後果不堪，於是宮中談火色變，除了重要宮殿設置消防水缸之外，訂出種種消極防火措施，以防萬一。據說前清朝臣每天早朝，都在天亮之前，要提著燈籠上朝，但不准用紙燈籠，因為怕著火。

故宮的大金缸有多重估計不出來，在抗戰末期日本軍閥發動「大東亞戰爭」，最後要北平的老百姓獻銅，把家裡沒有用處的銅器捐出來，做軍火原料，警察派出所和里長（當時叫坊長）每個月為了獻銅傷腦筋，最後日木人開始打金缸的主意，僱了很多「排子車」（用兩匹或三匹獸力拖拉一部車），大平板的「排子車」面積比卡車還大些，每車裝兩隻金缸，從神武門運出去，在景山西大街排了很長的車隊，三匹騾子拉的大「排子車」拉兩雙金缸還很吃力，趕車的一面搖鞭子一面吆喝，才緩緩起步而行，運到什麼地方去誰也不知道，也沒有人敢打聽，那麼，猜也猜得出，一定又是獻銅。大家看著乾瞪眼沒辦法，金缸獻銅之後大約沒有多久就抗戰勝利了。

有一次又去故宮看畫，順便走了一趟「中東路」，金缸仍然無恙在原地擺著，後來才知道，金缸又被送回故宮照原樣擺好，有人說日本皇軍再厲害也不能動三十六天罡，那不是找著倒楣嗎？

故宮殿外陳設，除了金缸之外，還有銅獅子、銅麒麟、銅象、銅鶴、

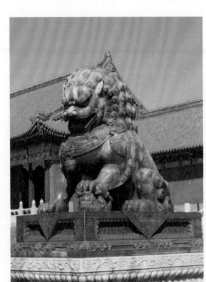

太和門前西側銅獅
維基百科

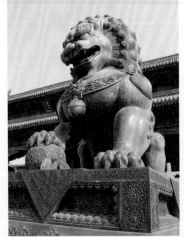

太和門前東側銅獅

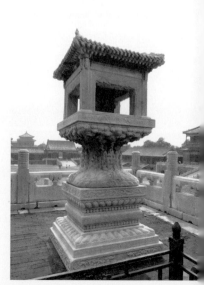

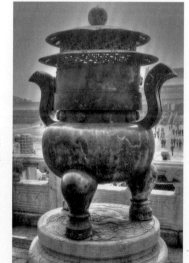

銅龜、銅鼎、日晷、嘉量和江山社稷。銅獅子在故宮以筆者印象，屬太和門那一對，鑄造得最精工、最傳神、最偉大，下有漢白玉雕的「須彌座」。進了太和門是太和殿，太和殿是最莊嚴的地方，一共是十一間大殿，殿前陳設十八座銅鑄的寶鼎。外有兩對銅龜銅鶴，不但鑄作精細而且傳神，尤其是銅龜除了龜背甲之外四隻爪和頭頸，均似我國傳統龍形，等於是一條龍背上加了龜甲。殿角東邊陳列一座日晷，所謂日晷是用漢白玉雕成一個圓盤形，上刻時辰，中心有一垂直銅針，利用日光照射，以銅針現出陰影落入圓盤，可以讀出時刻，猶今日之鐘錶。西邊有一座漢白玉雕成的好似一座方形小涼亭，下面也有「須彌座」，海水雲氣托住，名之爲嘉量，記得在故宮周刊第四百七十三期第四版載有清嘉量圖片，下有說明：「原

太和殿丹陛東側的日晷
維基百科

太和殿丹陛南側的銅鼎之一
維基百科

太和殿丹陛西側的嘉量
維基百科

存乾清宮，清乾隆仿莽嘉量製，斛斗升合侖凡五，為一器。」如此這座方形涼亭很可能是陳列嘉量的所在。

乾清宮，除了日晷、嘉量之外，還有座「江山社稷」，江山社稷也是一座大型漢白玉石雕，三層方形海水江牙，四面有石欄，海水江牙上一座方形圓頂的亭子，這些代表甚麼，不太清楚。有一次去逛故宮，為了少走冤枉路，在神武門外請了個嚮導，這位嚮導一路之上念念有詞，都是些不見經傳的傳言，

他指著這座江山社稷說：「當年乾隆爺，有一天在乾清宮睡午覺，忽然間做了一夢，夢中天色大變，出現了很多妖魔鬼怪，想要奪取大清的江山啊！乾隆爺一急可就醒了，心想現在是四海昇平的太平年啊，怎麼有妖魔造反呢？一個人就出了宮，抬頭一看，啊？是你們這些東西啊，原來江山社稷前邊有雕刻的水族，乾隆爺說給我打！太監們把這些水族都給打下來了，您看這些水族都是後補上去的。」

太和殿丹陛東側的銅鶴

太和殿丹陛西側的銅鶴
維基百科

太和殿丹陛東側的銅龜

維基百科

口沫橫飛的嚮導到了乾清宮是終點站，講完故事，討到賞錢就請安告退了。

如果有人要問，北平故宮以內所有的殿外陳設最美的是哪一件？筆者認為御花園的一對金象和一對金獅子最漂亮。

北平故宮御花園，朝南的門叫「天一門」，門外一邊一座金獅子，這一對金獅子，從頭到尾是赤金色，猜想一定也是銅胎包金的，至今金色未退，太陽光一照，閃閃發光。

朝北的門叫「承光門」門外一邊一座金象，作跪伏狀，也是赤金色，看起來光輝奪目。御花園的獅子金象，把帝王之家的後花園襯托得更為富麗堂皇。

離開北平已有三十年，這些足堪玩賞的殿外擺設，三十年來，有沒有遭到類似抗戰時期，日本人強迫獻銅的命運呢？想到此處不禁又為這些可愛的龜、鶴、麟、象……憂心忡忡了。

原文刊載於民生報。

民國六十八年五月十六日。

1979／5／16

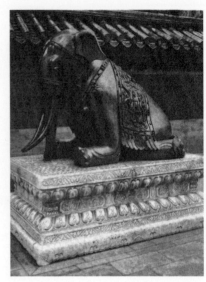

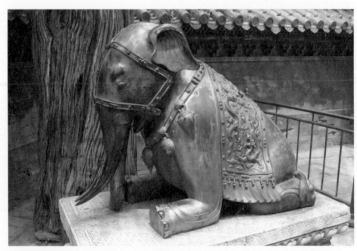

故宮御花園承光門內西側的鎏金銅臥象

故宮御花園承光門內東側的鎏金銅臥象
維基百科

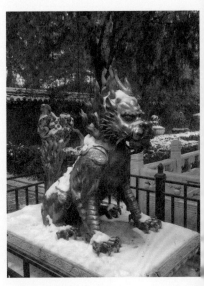

故宮御花園天一門前東側的銅鍍金獅豸
網路

故宮御花園天一門前西側的銅鍍金獅豸
維基百科

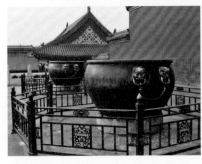

北京故宮大缸
網路

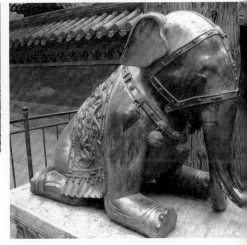

午門前的日晷　網路

古代計時的方法

「一寸光陰一寸金，寸金難買寸光陰」這兩句話我們從小到大，不知道聽了多少遍，小時候對於光陰兩個字不太清楚，常常回頭看自己的身影，每到黃昏身影拉長了，光陰又長了。一直到小學畢業那年，隨長輩們去遊賞北平故宮，見到了「日晷」才知道日光計算時間的方法。

古代在沒有鐘錶以前，計算時間用「日晷」，借用太陽光影計算時間。

前不久曾去北平，特意到故宮午門前，又見到五十年前曾撫摸過的「日晷」，依然無恙的站立在午門右首。

「日晷」是個圓形石盤，斜立在高高的石座上，石盤四周刻著若干格子，每個格子內用滿漢兩種文字刻有：子、丑、寅、卯、辰、巳、午、未、申、酉、戌、亥，十二個時辰，每個時辰又分「初」、「正」兩個時區。在圓盤正中央，立著一長約一尺的大鐵針，上午若是太陽光把大鐵針的倒影，照射到午初的格子內，這個時間就是上午十一點鐘；若是照射到午正的格子內，這個時間就是正午十二點鐘。「日晷」接受太陽光照射出倒影，指示出時間，才會真正感受到「寸」光陰的真正意義。

如果夜晚，或是陰天，沒有陽光可以利用的情況之下，可以使用「漏刻」的方法計時。

古代裝水的容器，叫做壺，把壺裝滿了水，在下面鑽一個穿孔，水從穿孔中漏出，如果在一晝夜的時間內，剛好把這一壺水漏完，就以它為計時標準，先用一枝箭桿刻上度數，插在壺中，壺水漏出，水面降低，露出箭桿刻度，就可以計算時間，「漏刻」也叫做「漏滴」，壺用銅製，就叫做「銅壺滴漏」。

辭海中對於「漏刻」的解釋是：「漏刻，古計時之器也，以銅壺盛水，底穿一孔，壺中立箭，上刻度數，壺中水以漏漸減，箭上所刻，亦以次顯露，即可知時，相傳此器之作，始於黃帝，帝創漏水器，以分晝夜，後以命官，周禮『挈壺氏』即其職也。其法總以有刻，分於晝夜，冬至晝露四十刻，夜露六十刻；夏至則反之，春秋二分晝夜各五十刻。」

我們常常在戲劇小說中聽到看到：「朝臣待漏五更寒」，這句話來描寫古代大臣上朝見皇帝的情形，早朝是在五更天將亮的時候，上朝的大臣們在朝房等待「漏刻」，敬候上朝時間，黎明時分氣候自然是比較寒冷的。

北平故宮在乾清宮與坤寧宮之間是交泰殿，這裡是儲存玉璽的地方，殿內東側設置「銅壺滴漏」，西側有一座自鳴鐘。據說這一座「銅壺滴漏」是乾隆十年製作的，當時已有很精緻鐘錶，這一座「銅壺滴漏」，實用性不大，只是清宮中一項陳設而已。

故宮交泰殿的「銅壺滴漏」是仿唐代呂才所作「漏刻」，分為四匱，擺設在一座方形重簷的亭子裡。「漏刻」要靠水流順暢，若是滴水成冰

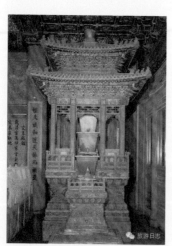

交泰殿東次間
陳設有銅壺滴漏
網路

的嚴寒天氣就失去作用了。此外，尚有以「沙漏」計時的方法。

辭海中對於「沙漏」的解釋是：『據博物志補：「北方善水壺漏不下，元，新安詹希元以沙代水，有五輪，以機運之四輪皆側旋，中輪平旋。」閩雜記：「海道不可里計，行舟者以瓷爲漏筒，如酒壺狀，中實細沙懸之，沙從筒眼滲出，復以一筒承之，上筒沙盡，下筒沙滿，則上下更換，謂之一更。」

一更天是天黑掌燈時分，三更天是午夜，五更天是黎明。這個更字是否就是更換漏筒的意思呢？鐘錶每十五分鐘我們叫它一刻，四刻是一小時，這個刻字是否就是漏刻的意思？這是很耐人尋味的事。

原文刊於國語日報。
民國八十一年一月十一日，第十二版。
1992／01／11

43

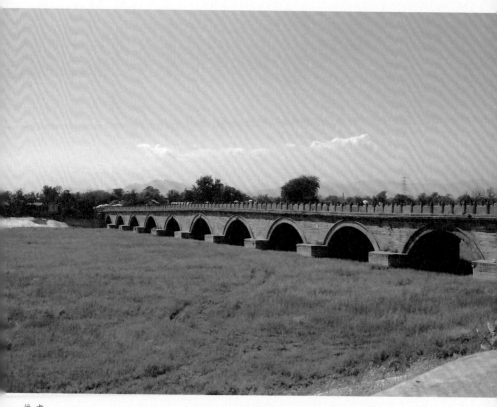

盧溝橋
維基百科

盧溝橋

盧溝橋距離北平大約有二十多里，它是東西橫跨在永定河上的一座十一孔大石拱橋，全長大約二百六十六公尺，是北平附近地區最長的古代石橋，據說在金大定二十八年世宗下詔要建造石橋，沒有來得及實施，金世宗駕崩了，到了金章宗大定二十九年才開始興工，到明昌三年完工，前後費了十七年的時間，最初橋名「廣利」，當時的永定河稱為桑乾河，源出於山西馬邑縣北之雷山，流到河北省宛平縣東北經盧師山之西，因此這條河又名為盧溝河。

早年的盧溝河因為時常犯濫，河道經常改變，又稱為無定河，直到清康熙年間加堤疏濬，經過一番防洪措施之後，水災減少，才改名為永定河。

盧溝橋在鐵路沒有興建以前，是南方各省進入京師的必經孔道，由於工程宏偉，又經過馬可波羅的介紹，這座十一孔的大石橋，早已聞名國際了。民國二十六年七月七日就在此處發出第一顆抗日槍彈，盧溝橋也成了中華民族不屈不撓的象徵。

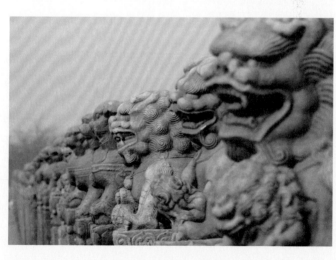

盧溝橋的獅子以形態多樣而著稱
維基百科

45

北平的盧溝橋和西安的灞橋同樣同是古時候送別友人的地方，金・趙秉文盧溝詩：

「河分橋柱如瓜蔓，路人都門似犬牙，落日盧溝橋上柳，送人幾度出京華」，五更初曉，

行經盧溝橋上，月色西沉，抬頭遠望別有一種說不出的美景，西沉的曉月也就成了燕京

八景之一了，喜歡題字的乾隆皇帝「御書」了「盧溝曉月」四個字，刻成石碑安放在橋

的東北側，另外還建了一座碑亭。

盧溝橋歷經金、元、明、清四朝，有

八百多年的歷史，是一座偉大的建築，也是

一件不朽的藝術品，盧溝橋有精美的石雕藝

術。我們依序橋身、橋欄、石獅、華表、石碑、

碑亭的次序來做一個簡略敘述：

橋身的石雕，最為突出的是橋洞中心孔

兩面的龍頭浮雕，橋身的石頭是青灰色的，

龍頭部份是近似白大理石淺顏色的石頭，

龍頭伏在夯洞的頂面，頭向下，左右各有

一爪，龍頭上有長而彎的龍角，向左呈倒

八字形分開，額頭高縱，二目圓淨，張口

有向前奔躍之勢，非常傳神，整個浮雕有首

無身，左右有爪，頗像似商周銅器中的饕餮

盧溝曉月碑
維基百科

紋。這個龍頭的造型和北平明清時代的石橋上的龍頭比較，在風格上有所不同，據說很可能是金代原封的石雕。

橋欄杆分爲南北兩面，南面的橋欄杆，共有一百三十九間，北面的橋欄杆有一百三十八間，南面比北面多一間，東西兩橋頭，都有八字形的雁翅欄杆。

橋欄杆每間立有方形望柱，柱頭雕刻伏仰的蓮花瓣，中間雕有串珠接上下蓮瓣，成爲一個小型的須彌座，座上雕有各式石獅。

欄板中間雕有雲頭寶瓶，於望柱左右，下面「裙板」部份分別雕成上枋和下枋，但是整個欄板並沒有鏤空，比起故宮中石欄杆，別有一種樸實無華的感覺。

北平有一句俏皮話兒：「盧溝橋的獅子‧數不清」，或是說「沒有數兒」，盧溝橋上的，石獅子難以數清的傳說，早見於明人蔣一葵「長安客話」和劉桐的「帝京景物略」，盧溝橋上的石獅子究竟有多少呢？如果專心去作一個統計工作，一定可以弄清楚。近年來曾有人作過一次編號紀錄，清查石獅子究竟有多少，統計的結果是在橋欄杆望柱柱頭上的大獅子，共有二百八十一個，除了大獅子之外，在大獅子身上的小獅子，共有一百九十八個，東邊橋頭雁翅欄杆，還有一對大號獅子頂著橋欄杆，總共是四百八十一個，如果連四個華表頂上的獅子也算上，整整是四百八十五個石獅子。

石獅子的姿態各有不同，有坐著的，有臥著的，有伏著的，有昂首挺胸的，有抬頭望天的，有雙目凝視的，有豎耳傾聽的，有注視橋面的，也有側身回首的，兩獅顧盼，彼

此呼應，極爲生動活潑。

北平石獅子照例有雌雄之分，雌獅子戲撫小獅子，雄獅子滾弄繡球，盧溝橋的石獅子其中有三個是例外，這三個石獅子又戲小獅子，又有繡球。

小獅子的姿態很多，有的伏在大獅子背上，也有的在大獅子頭上，有的在大獅子的懷裡，在懷裡的小獅子有的在戲弄大獅子頭下的鈴鐺，有的只露出了半個頭，或是一張嘴，眞是千姿百態，神情活現。在東邊橋頭雁翅欄杆兩邊，各有一個大石獅子，用頭頂著欄杆，在西邊橋頭，不是石獅子，而是長鼻子的石象，也是用頭頂著欄杆。

如果進一步的仔細觀察，石獅子的雕刻在風格上也有很多不同，有的身體瘦長，頭臉比較窄，卷毛不高。有的身軀短粗，或滾繡球，或戲小獅子。也有突胸張口的獅子，卷毛較高。石獅是盧溝橋石雕藝術重要的部份，凡是去過盧溝橋的人，對這些獅子都會留下深刻印象。

盧溝橋兩頭的華表共有四座，東西橋頭入口兩側，各有一座。形式與北平天安門前的華表，在雕刻裝飾細節上都有些不同之處。盧溝橋的華表，是八角石柱，石柱下有須彌座，柱頂上有俯仰蓮花座，座上雕有石獅子一個。石獅的方向，橋東的向東，橋西的向西，每座石柱上都有貫穿雲板。

最後談一談盧溝橋的石碑，盧溝橋原有四座石碑：一、康熙重修盧溝橋碑，二、乾隆

重葺盧溝橋，三、盧溝曉月碑，四、乾隆題察永定河詩碑。一、二兩碑已毀，三、四兩碑尚存，都有石雕的碑亭，盧溝曉月碑在橋的東頭北側，永定河詩碑在橋的西頭北側，兩碑的四邊雕刻，都是由二龍戲珠球組成的組合圖案，做成半圓浮雕。碑首雕成寶蓋頂子，滿身雕成雲龍和花葉蓮瓣圖案。碑亭四角設立大白理石龍柱四根，上有額枋雕刻精工，整個一座盧溝橋的石雕有雄偉處有細膩處，是中國古代石雕的最佳標本。

原文刊於藝壇雜誌一〇四、一〇五期。

民國六十五年十一月與十二月。

1976／11、12

010 走訪盧溝橋

早年從電視電影中看到日本兵伏在盧溝橋的另一端，舉槍向宛平縣城射擊那一幕，揭開對日抗戰的序幕，至今深深印入腦海，很久就想，有機會一定要親自去看看這座大石橋。到台灣以後這個願望幾乎幻滅，直到可以持台胞證返鄉，又想到去看盧溝橋，此時我已是八十四歲的老人了，小兒為了還鄉向服務機關請了幾天假，我趕到雙十國慶搭機去了北京，我們住在阜城門外假日飯店，叫了計程車，司機師傅問我們去盧溝橋是單程還是往返來回，如果來回要三百元，小兒一聽價錢太貴，我們照表計價比較公平，結果單程不過四十多元。

這一天是星期一「中日戰爭紀念館」休館，我們的目的是看盧溝橋，臨近橋頭增設了鐵欄杆，上橋需買票，每張二十元，老人免費，我們父子二人買一張票就上橋了。

我對這座橋感興趣的既不是抗戰歷史，也不是石橋建築工程，而是石刻藝術，兩邊橋欄望柱上的石獅彫刻，我策杖步行，沿橋欄走到盡頭，再從另外一端走回全長約計有兩百六十多公尺，這是據我每天晨夕散步的步數計算的。北京有句俗語：「盧溝橋的獅子數不清」，這是指橋面邊望柱上彫刻的石獅子，有的只有一隻，有的大獅子帶著小獅子，有的伏在腹下，回首望著大獅子，相互顧盼，有的在獅子背上下望，有的在左肩頭，有的在右肩頭，左顧右盼非常傳神。

我從橋頭起每一個望柱上的獅子一一仔細欣賞，有些已經風化，造型依然，反而更覺生動可愛，有些石頭顏色不同顯然後來新補的，新舊彫刻雖然不同但神情十足。兩端引橋一端雕成石象用象頭頂住橋欄，另一端雕成石獅用獅子肩膀抵住橋欄，極為生動。

橋面是石塊鋪設，看出是後來補修換過的很平坦，在橋的中間保存了一段原有橋面凹凸不平，可以辨識出尚有車輪軌跡，這一段路面用鐵欄圍起作為懷舊欣賞，可以想像古代車輛過石橋出京入京的旅客，拂曉時刻天空尚有一輪明月那種情景，「盧溝曉月」成為燕京八景之一。乾隆皇帝題的「盧溝曉月」碑，就立在橋頭，並且有石雕碑亭。

盧溝橋是橫跨在盧溝河而得名，有人誤為蘆葦之蘆，實際處並無蘆葦。經過仔細欣賞這些望柱石雕，約略有二百八十一根望柱，石獅子有四百九十八個，其中大石獅子有二百八十一個，這些石雕令我神往不已。

我們進城門到城裡看看，店舖不多，顧客也很少，回程竟找不到計程車，只好再出城，剛到城門眼前一部計程車正好載客下車，急忙向前搭車返回飯店往返車資不到百元，前者竟索三百元，不禁感嘆北京人已失去往日純樸厚道，走訪這座千年大石橋迴懸腦際，北京仍保有敦厚的古蹟文物，更多宜人之處，不愉快畢竟是少數人，瑕不掩瑜。

011 北平琉璃廠

有人說北平是中國文化的中心，我覺得琉璃廠可以算是北平的文化中心，因為這一條街除了一家賣花炮的「九龍齋」，和一家賣蜜餞果脯酸梅湯的「信遠齋」之外，一家挨著一家的店舖，不是古玩店就是南紙店、舊書店。商務印書館、中華書局，幾家出版新書的大書店也都在此，附近的小巷子裡還有裱畫的，糊錦盒的，專門拓碑帖的，做銅墨盒的，裝訂線裝書的……多不勝數。

琉璃廠的位置是在北平和平門外，據說是明朝製造大內琉璃瓦的官窯所在，再早這個地方叫海王村，在以前的著錄記載，都說琉璃廠在正陽門外，因為和平門是民國以後新開的，出了和平門一直到達琉璃廠的中心地帶，因為以前它叫海王村，後來在這兒又設立了一座海王村公園，這個海王村公園每年正月初一至十五，有半個月的集市，大家趁著過年假期，來琉璃廠遊逛一番，北平人叫「逛廠甸」。

廠甸以海王村公園為中心，擺設有吃食攤子，有玩具攤子，

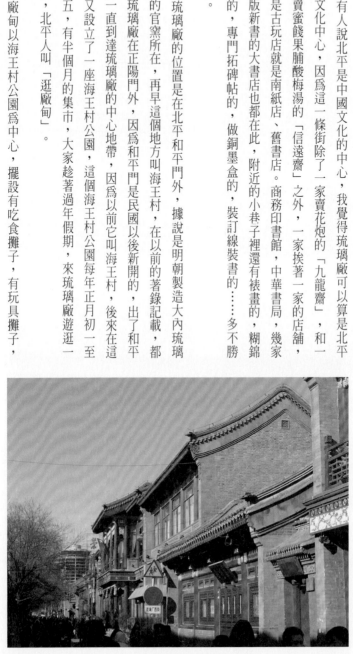

53

往東走有座火神廟，廟裡擺滿了珠寶紅貨的攤子，往北沿南新華街一排有臨時搭設的畫棚，在廠甸集市中，各自成為一個展出單元。

琉璃廠的古玩店照例不賣珠寶，都以文玩書畫為號召，這些古玩店過年期間，很多是不休假的，從正月初一起配合廠甸集市，各將珍藏的精品展出任人參觀，朝市叢載琉璃廠詩有云：「琉璃廠肆久馳名，若遇春闌貨倍精，字畫名人書舊版，觀來各自請公評」。

廠甸的形成據說是明初，罷燈市之後。到了清乾隆年間才漸漸繁盛起來，每逢鄉會試放榜之前，在這兒有人出售紅錄，如同今日聯招提前揭示錄取情形，應試舉子先睹為快，立刻成為鬧市了，琉璃廠的繁盛可以說與會試科場有直接關係，日久便成為文人雅集的地方了。

「都門懷舊記」上的記載說：「琉璃廠諸肆，為朝士退值之所，與諸書賈講求時代板槧，若孤本精本，雖一二卷，價有至數十金者，且爭購之，或賞鑑書畫，辨別古器碑版泉刀，亦成一種學舍。」

廠甸的集市，少說也有兩百多年的歷史了，我住在北平

54

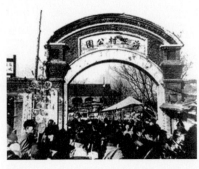

1917 年海王村公園舊景
網路

的時候，沒有一年不去逛廠甸的，這麼多年以來，在廠甸也收集了不少心愛的東西，例

如：成套的香煙畫片、單開的冊頁、舊墨、舊紙等等，有一年在一個小攤子上買到很多

畫稿，都是用毛筆透明紙勾的，有些還附註了顏色，逛廠甸確實能有奇遇。不過琉璃廠

書畫贗品也不少的，眼力不濟，必然上當！金台遊學草方朔廠肆詩中說：「趙子固蘭頗

有致，米友仁山或存形。松雪行楷間亦是，橫山華亭尤多書以繪，最可笑者徽宗鷹，宣

和玉璽硃描成……」

原文刊於藝壇雜誌八十四期。

民國六十四年三月。

1975 / 3

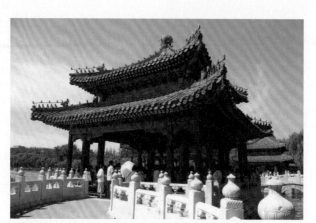

北海五龍亭之涌端亭

網路

北海訪舊

久別北京家鄉，以我這耆年老人，能有機會回去看看，卻也不是一件容易的事，北京城內風景美好的園林，首推「三海」，所謂「三海」，是指：北海、中海、南海，三處的總稱，如今中海和南海已是禁地，平民百姓不得入內，只有北海尚保留公園型態，可以購票一遊。

這是筆者舊遊之地，在此夏天划船，冬季溜冰，轉眼已是滿頭白髮。既然來到北京，無論如何也要去北海並不爲划船溜冰，是要看看那座上刻「瓊島春陰」的石碑，告訴它我回來了！

急忙走過那條「堆雲」「積翠」橋，到它原來的棲身之所卻沒有它的身影，它到那兒去了？文革時期曾聽過這樣的話：「如果北京電線桿子、石碑，長了腿也會跑！」莫非真的跑了？是找錯地方？不禁背誦《故都文物略》所記述的位置：

山上有亭曰：一壺天地，西有摺扇形房曰：延南熏，北行有小崑邱亭，亭西有平台石柱爲銅仙承露台，東爲交翠庭、看畫廊、古遺堂，再東爲巒影亭、見春亭，上爲般若香台下爲「瓊島春陰」碑。

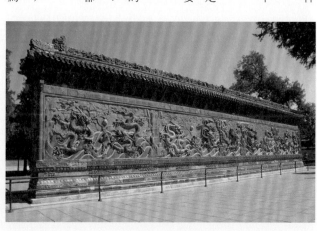

北海公園九龍壁

維基百科

最後終於在北海岸邊找到這闊別已久的「瓊島春陰」碑，它靠山近水，屹立不動的面對著北海太液池，注目往來的遊艇，依然是腳下圍繞著漢白玉的石欄，昂首孤傲不群的樣子，問它為甚麼不在原來的地方享受「春陰」？跑到這裏晒太陽？它不回答，我更猜測不透。

接下來想看的五龍亭和九龍壁，也都不敢有十成把握，能見到才算數。一路尋來不負所望，如見故友，回想起民國三十三年筆者參加北平雪廬畫會成立十二週年紀念會，在五龍亭設筵，當時五龍亭租給飯莊，筵畢在九龍壁前合影留念，此事好像就在昨日，屈指已過六十年了，現在五龍亭、九龍壁依舊，沒有飯莊盤據，成為休閒的好地方，徘徊其間不忍離去。（請參閱本書第128頁照片）

北海原是皇家園囿，處處古蹟足供玩賞，臨行之間又發現一件文物，它並非屬於北海原有，為何陳列在北海公園很耐人尋味。這件文物名為「鐵影壁」，其實它不是鐵製，乃是一件石彫，因為石頭顏色赭黃似鐵，彫成這件影壁比起建築中影壁牆要小很多，這當然不是建築中的影壁，據說這件元代遺物，《故都文物略》記載它在德勝門內。筆者早年在北平求學時就聽說過，元代的石彫在北平有三件，一件是土坯殿前月台「角石」彫刻獅子，一件是土坯殿柱礎彫刻一圈纏枝花。另一件就是這件

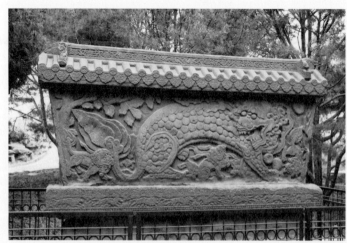

北海公園鐵影壁

維基百科

58

「鐵影壁」，彫刻回頭的麒麟。當年想看而沒得機會看到不料它出現北海公園，這次不期而遇，必要仔細觀賞，刀法清楚，石件完整。回憶護國寺那兩件石彫，相形之下，顯得簇新完整不似古物，拍了照片帶回與《故都文物略》刊載圖片比對之下，方知並非一件，如此說來它不是元代作品？為甚麼複製一件擺在這裏？原作何在？不屬北海文物為何陳列在北海？一連串的問題在腦際盤旋不去，至今悶在心裏。只有期待學者專家日後解說吧！

編者後記：

五龍亭在北岸的西部，建於明萬曆三十年（1602），分別名「龍澤」、「澄祥」、「滋香」和「浮翠」。五亭臨水而建，均為方亭，亭頂樣式左右對稱，亭與亭之間用S形平橋連接，龍澤、滋香、浮翠三亭又分別以單孔石橋與岸相連，形態優美，婉若游龍。清乾隆二十八年（1763）將五亭間的弧形木橋改為石橋，並裝上了青石欄板和石柱，這些後於光緒二十六年遭八國聯軍破壞，一九七四年照原樣重修。（維基百科）

原文刊登於河北平津文獻三十期。

2004／1／1

北海公園瓊島春蔭碑

維基百科

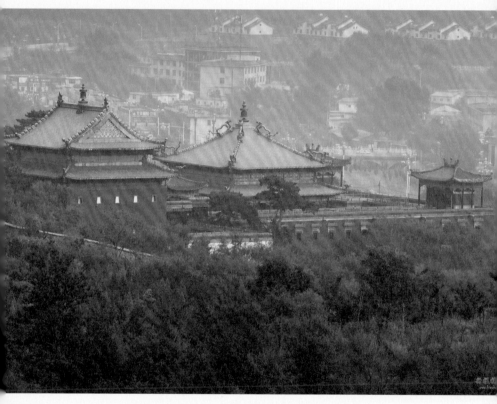

承德避暑山莊外八廟之一
的須彌福壽之廟
網路

金龍的故事

最近電視台正在上演一部連續劇，劇中有母女分別的悲泣劇情，這一場戲是利用了大陸的外景，演員在一座高有五十多公尺的「大紅台羣樓」上，背後有一座金頂建築，不但屋瓦是銅鑄鎏金的，四條房脊各有兩隻栩栩如生的金龍。

這個地方就是承德避暑山莊外八廟之一的「須彌福壽之廟」。避暑山莊是清朝皇帝的行宮，又叫熱河行宮，外八廟是皇帝行宮附近建築的八座廟宇。房脊上有金龍的殿是「須彌福壽之廟」的主殿，名為「妙高莊嚴殿」，殿瓦和脊上的龍，都是用銅鑄鎏金，遠看光耀奪目。主殿的西北側是「吉祥法喜殿」，也是鎏金殿瓦。

主殿建築在「大紅台上」，左右建築「紅台」與「白台」都是採取西藏模式，但最前面的山門、碑亭、琉璃牌樓，和後院一座七層八角琉璃塔，卻為滿式建築，成為一座漢藏合璧式的廟宇。

「須彌福壽之廟」的興建，是為了乾隆皇帝七十壽辰，西藏六世班禪活佛前來祝壽，特地修建這座廟，作為班禪講經和居住的地方。「大紅台」上的「妙高莊嚴殿」是乾隆聽經之處，「吉祥法喜殿」是班禪居住

承德避暑山莊外八廟之一的須彌福壽之廟大紅台

維基百科

之所。

佛殿的殿頂為何要裝置金龍？在承德民間流行著一個神話故事：『乾隆皇帝七十歲的壽辰，西藏的班禪活佛要來祝壽，皇帝選了獅子溝一處吉祥寶地，大興土木，建築一座屬於皇家的廟宇。主殿殿頂要用鎏金瓦，皇帝將要在此聽經，除了殿頂鎏金瓦以外，又設計了九條金龍盤據殿頂，稱為「九龍盤頂」。

內務府徵集了所有的金匠、銅匠、鑄工，來共同鑄造這九條金龍，但是用盡了各種方法，金龍都鑄不成型。眼看期限到了，必定是死罪，大家正在相對無計的時候，忽然來了一個人，自稱擅長鑄造，聽說大家有了困難，他願意來幫忙，說著就去察看熔爐，看過之後他說：動用了這麼多的金和銅，是非同小可的事，最好先祭下爐，大家問如何祭法？他說一對童男童女就可以了，現在我就去辦事啦！說著就走了。

大家聽說要用童男女祭爐，都發愁了，要到那裡去找啊！其中有位年長的師傅低頭嘆了口氣，金龍鑄不成，大家都是死罪，他決定犧牲一對兒女挽救大家性命，眾人一聽急忙攔阻說萬萬不可，寧可大家擔死罪也不能這麼做。這位師傅說，咱們再試一次，說不定能成功，就不必祭爐了。

第二天爐火點起，風箱鼓風，這位師傅手提兩個包袱進來之後，面對熔爐默念之後，就把兩隻包袱丟入爐火之中，立刻火焰騰起，大家看火候夠了，分工合作，一鼓作氣把九條金龍鑄成。此時建議祭爐的那個鑄工手提了對紙紮童男童女也進來了，一看金龍已經鑄成了。

承德避暑山莊外八
廟之一的須彌福壽
之廟遠景
維基百科

乾隆皇帝正在聆聽西藏班禪講經說法，忽然聽見有人啼哭，衛士馬上把哭的人找了來，原來就是那個扔兩隻包袱在爐中的師傅，那兩個包袱之中是他一對兒女，為了挽救眾人性命，願意犧牲自己兒女。老師說明原委，忽然天色大變，風雨大作，殿頂金龍飛躍而來，老師傅跨上金龍竟破空而去，後來才知道所謂童男童女是指紙紮的，那位鑄工出去辦事是找匠人紮紙人，不料大家心急做出不可挽回的事。」

「須彌福壽之廟」的主殿現在只剩八條龍，其中一條龍帶著老師父飛上天成仙了。

原文刊於國語日報。
民國八十年二月二十三日，第十二版。
1991/2/23

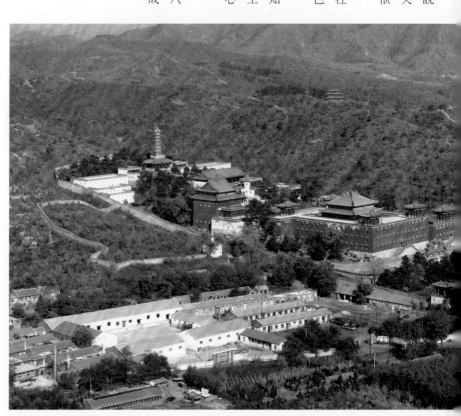

商父乙甗
故宮

從甑兒糕談到甑

以前住在北平的時候，有兩種小吃，至今令人懷念不已，一種是甑兒糕，另一種是盆兒糕。

北平賣甑兒糕的，推著車子，車上有爐灶和做甑兒糕的一切原料，現做現賣，趁熱吃。做甑兒糕的主要道具是圓形的木甑，外表看起來像個大號茶杯，中間挖空無底，木甑上大下小，卡入一個帶有很多漏洞的圓片箅，然後裝入用米磨成的細粉，再加上豆沙、山楂之類的餡，木甑移至蒸鍋上去蒸，大約兩三分鐘蒸好，把木甑拿起來，從底下一捅，甑底的圓箅和甑兒糕一起脫甑而出。

盆兒糕是用一隻灰色陶盆，陶盆的外表很像北平住家院子裡擺的大花盆，盆底有很多漏洞。盆兒糕的原料是黃米麵、紅豆或是芸豆，另外再加上紅棗，蒸的時候先用白布沾水鋪在盆裡，然後一層黃米麵一層棗和豆，又一層黃米麵，一層一層的放進去，上蒸鍋大火蒸約個把小時，蒸熟倒出來成為一個大型有棗有豆的黃色黏糕，用刀切成小塊插入竹籤沾上白糖，也是要趁熱吃。

筆者小時候，喜歡吃甑兒糕，因為用木甑蒸糕，蒸得很透，吃起來又鬆

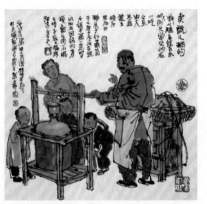

賣甑兒糕
百度百科

又香又甜，小孩子絕對不會吃壞肚子的。年事稍長，對盆兒糕又發生興趣了，常常跑到賣盆兒糕的攤子前面去等，必定要等到新蒸出來的才好吃，有時候去得早了，賣盆兒糕的正在刷洗那隻灰陶盆子，左看右看刷了又刷洗了又洗，他把這隻盆子看作聚寶盆一樣。

來台以後因為工作環境，不斷接觸到古代器物，也略為具備一些這方面的知識，北平蒸盆兒糕的那隻灰色陶盆，也應該叫它甑。

在河南安陽殷墟出土的陶器之中就有「漏底的甑」，李濟之博士在殷墟器物甲編中說：「漏底的甑，在週壁外表的下部，有微微凹入，並經過磨擦的用痕，證明它常常套入另一器上……」。

殷墟陶器圖錄中，刊載有兩件甑，一件底上具有三個漏洞，另一件從剖面測知底上可能有六個漏洞。

這兩件殷墟出土的陶甑，從外表看來，和北平用來蒸盆兒糕的灰色陶盆，可以說是大同小異。

殷商時代，大約於公元前十四世紀到公元前十二世紀初，距現代已有三千多年，北平人仍舊用同一形制的陶甑來蒸盆兒糕，這是耐人尋味的事。

前文所謂「常常套入另一器上」，在譚旦冏教授主編的中

商旅祖丁甗
故宮

66

華藝術史綱，史前仰韶文化陶器中，有一件陶甑套入另一器上的實例，在陶甑的甑底有很多小圓漏洞，套入的另一器是具有三足的陶鬲。

鬲因為有三隻足，下面可以引火炊物，上面套入陶甑，二器連接一起，可以發揮下煮上蒸的效果。我們的老祖先最早茹毛飲血吃生肉，知道用火，開始熟食，那時候也不過是用火燒、燎、烤，自從人們發明了不漏水的陶器之後，用水煮東西就不成問題了，但是利用蒸氣的熱力來蒸東西，在上古時代算是一件大發明了。

古代的陶甑既然是和陶鬲配合使用，到了後來，進入青銅時代，常常把甑和鬲鑄成一件器物，這種二合一的器物，古器物學家叫它「甗」。

原文刊於民生報。

民國六十八年六月四日。

1979 / 6 / 4

商前期弦紋鬲

故宮

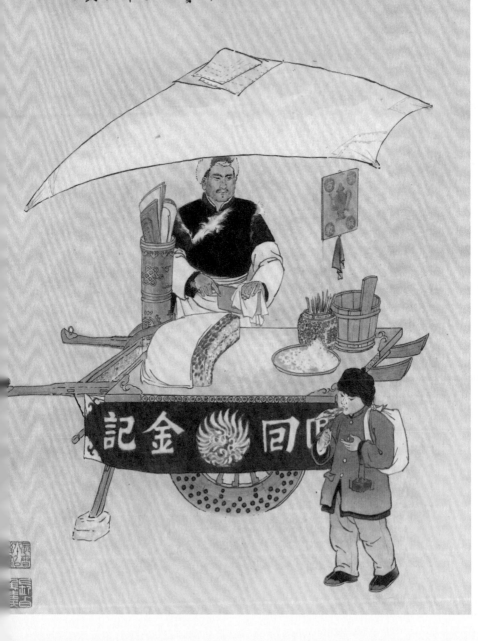

賣切糕者
街頭設攤常以
黃米麵紅小豆
大棗蒸製成糕
售時以刀切成塊
狀插上竹籤買
主持而食之業
此者多清真回
民除賣切糕外
或按季節如正
月賣元宵五月
賣糉子春節賣
年糕坨及黃白兩
色年糕作為供品
之用又其俏車
案板錢筒木勺切
刀等皆鑲以紅銅
黃銅飾件甚是
好看　長春識

從北京小吃「切糕」想到古代器物

拜讀《北京文史》二〇〇五年第二期中鈕雋學長大作《老北京小吃中的蒸製食品》，談到「切糕」是用瓦盆蒸熟的，又名「盆糕」。據我所知，瓦盆蒸「切糕」盆底必須有很多圓穿孔，這樣才能使蒸氣透過盆底穿孔把「切糕」蒸熟。

回想起在北京求學的時候，家住在北溝沿（現在的趙登禹路），時常跑到白塔寺附近買「切糕」。賣「切糕」的姓劉，大家叫他「切糕劉」，在附近很有名。記得每次去白塔寺買「切糕」，都要在瓦盆還沒卸下蒸鍋時就到，眼看著卸下瓦盆磕出整塊「切糕」用濕布壓扁在案子上，用刀切成小塊，蘸上白糖，插上竹牙籤，才買回家，並趁餘溫尚存，趕緊享用，那種棗甜豆香的味道至今難忘。

那麼，瓦盆是怎麼來的呢？筆者到臺灣之後，有機會接觸到上古器物。古人用陶器烹飪，為了引火煮熟食品，便在陶器下加上三個支足。為迅速加熱，這三支足做成中空袋形，所謂「分襠腿」，這種陶器叫「鬲」，可以用來煮食物。水煮必產生很多蒸氣，於是再把另外一件陶器底鑽很多穿孔，放在鬲上用蒸氣蒸食物，這種有穿孔的陶器叫作「甑」。「甑」擺在「鬲」上，下煮上蒸同時完成兩種食物的製作。底有穿孔的「甑」和現代蒸「切糕」的瓦盆，在形狀與功能上並無太大的區別。「甑」現在依然沿用，只

不過已改爲木製的了。北京另外一種小吃「甑兒糕」，現做現賣有多種口味讓人百吃不厭，就是用木「甑」製做的。

由此可以看出，瓦盆蒸「切糕」無疑就是從古代陶「甑」傳承下來的了。

原文刊登於北京文史。
北京文史研究館編。
2006

講究吃的民族

中國人對於吃的方面非常關切，「您吃飯了沒有？」常常是見面問候的第一句話。喜慶宴會，開上幾十桌酒席是常事，若遇到「拜拜」，從街頭吃到街尾，最後「倚溜歪斜」，醉得不醒人事方才罷休的事也時常可見。

所以有人說：臺灣一年可以吃掉一條高速公路。這雖然只是個比喻，不過也可見我們對「吃」的關心了。

我國吃的文化，打從新石器時代，發明了陶器之後，調理食物的方法。除了燒烤之外，又可以煮燉，在口味上有了很大的改變。

用泥拍打，製成坯再用火燒成的陶器，盛水不漏，所以古人用它煮燉食物。為了升火方便，在陶器底部增加三隻腳，架空點火。這樣的陶器叫做「鬲」。又為了使陶器耐火，在製陶時，泥裡加些沙粒，這種夾沙陶器，耐燒耐用，猶如後世的沙鍋。說苑中說：「魯有儉者，瓦鬲煮食」，這兒所說的「瓦鬲」也就是「陶鬲」。

用「陶鬲」煮燉食物，若是用蓋子蓋起來，可以節省火力，食物很快的熟爛。古人使用「陶甑」煮燉食物時，在「鬲」上又加了一件陶器，正好把「鬲」口蓋住，蓋在「鬲」上的這件陶器，底部鑽了很多孔洞，這件鑽了很多孔洞的陶器叫做「甑」。

「甑」重疊在「鬲」上，因為它底部有孔洞，經由「鬲」中的熟氣，可以把「甑」中食物蒸熟，如此升一次火，可以同時蒸煮兩種不同食物。

古人利用這兩件陶器聯合一起使用，上蒸下煮同時進行，這又是一種新的烹調方法，因而食物中也增添了新的口味。

「甑」接受蒸氣，如同後世的蒸籠，不能單獨使用，它必須要附在「鬲」上，藉「鬲」所發散的蒸汽，才能發揮「甑」的功能。後來商周時期的青銅器就把「鬲」和「甑」合而為一了，中間利用一片箆子隔開，依然保有上蒸下煮的效用它們合而為一之後叫做「甗」。

又為了便於抬運，古人在「鬲」的口沿上加了一對「豎耳」，這樣可以從豎耳中串入木槓抬著走。增加了一對豎耳的「鬲」叫做「鼎」。現在閩南語仍然把鍋子叫做「鼎」，古代大戶人家稱為「鐘鳴鼎食之家」，請客筵席「列鼎而食」。

孔子的學生顏回，平時生活節儉，用竹製「簞」吃飯，用瓢飲水，不改其樂。

大約在六朝以前，瓷器還沒有廣泛使用時，飲食以漆器最考究，杯、盤等器具多用黑紅二色漆成，再加上繪雲紋龍紋圖案。

古代宴客，席地而坐，吃的時候不共用食器。賓主各有一個長方形的「案」，「案」的四邊邊沿，略為高起，下有矮足，在「案」上羅列盤碗食品。在日

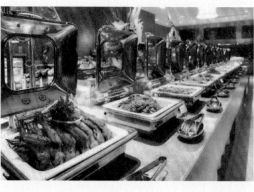

列鼎而食

胡子

本韓國很多傳統餐館仍然保持「案」的排場，東漢梁鴻的太太為他準備好食品後「舉案齊眉」的案指的就是這種小桌子。

我們今日吃自助餐，自己端著一個方形的餐盤，與古代的「案」似乎沒有多大分別，在大飯店的自助餐，排列幾十種菜餚，都放置在一個方形四足不銹鋼製的器皿中，下面升起微火，保持菜餚溫度，望眼看去，這不就是「列鼎而食」麼？漢代有所謂的「五鼎烹」，五鼎是：牛、羊、豬、魚、麋，現在大飯店自助餐，至少有二十餘鼎，由此可見一年之中吃掉一條高速公路似乎並不誇張。

原文刊於國語日報。

民國七十七年八月三日第十二版。

1988／8／3

（左側欄）白蛇傳年畫
國家圖書館藏

（圖中文字）第二出
縣庫
許仙
盜傘
小青
白娘子

端午話白蛇

今年歲次己巳，肖蛇。蛇是外貌醜惡的動物，但是每當端午佳節，我們便會想起白蛇的故事。故事中的白蛇，不但不醜惡，在後人改編的白蛇傳戲曲中，更成為一個多情的犧牲者，令人同情。

中外古今人與蛇的故事很多，白蛇傳故事是人蛇故事之中最為動聽的一篇。早在宋朝有所謂說書講古的，當時名之為「說話」，「說話」所用的腳本稱為「話本」。宋人「話本」後來多收入明人小說之中，在「警世通言」中有一篇「白娘子永鎮雷峰塔」，學者認為它就是宋人「話本」之一，也有人認為是明人手筆，無論它是宋人「話本」或是明人小說，今日流行的白蛇傳故事，便是從它擴編的。

「白娘子永鎮雷峰塔」中的女主角僅稱作白娘子，沒有名字，男主角的名叫許宣，而白蛇傳的男主角叫許仙，可能是口傳的同音字。許宣是杭州人，清明祭祖回家遇雨，搭船與白娘子相識，又借傘予白娘子。次日許宣討傘，白娘子慰留款待，並且以身相許。許宣無力結婚，白娘子贈以銀錠，不料是官庫庫銀，許宣獲罪發往蘇州，白娘子也到蘇州，想不到白娘子為許宣添置的衣飾竟為當舖所失竊的，許宣再獲罪，發往鎮江。某日許宣去金山寺，金山寺住持法海指白娘子為妖怪，白娘子翻身落水遁去，許宣相信法海所說，遂返回杭州故居，可是白娘子早已等候在家，許宣又去求法海，法

海授予鉢盂，叮囑他於白娘子頭上即可使她現形，白娘子果然現出白蛇的原形，被鎮壓在雷峰塔，許宣也因看破世情而出家。

從以上的白娘子的故事，還看不出白蛇可愛，也沒有令人同情之處，經過後人改編增加情節之後，故事中的白蛇名叫白素貞，許宣則改爲許仙，依然由搭船借傘而相識，白素貞盜庫銀則是協助丈夫成家立業，開設藥舖。又因爲營業不好，白蛇暗中施放瘟疫，增加病人，藥舖生意興隆，雖然手段惡劣，其目的是協助丈夫事業，讀者觀衆認爲白蛇多情幫夫，也不爲過。端陽節飲雄黃酒，白蛇現形，嚇倒許仙，白素貞以懷孕之身，長途跋涉去盜仙草救許仙，是最令人同情的情節。

許仙遇法海告知白娘子是妖怪，躲入金山寺中，白蛇尋找許仙不惜引發水漫金山寺，孤注一擲，不過是爲了與許仙相愛，至此爲戲曲高潮。

最後更增加了產子合鉢情節，白蛇生產之後，從容受禁於雷峰塔，日後白蛇之子高中狀元，並且來祭塔，這種大團圓結局，一向是傳統戲曲中所慣用的手法，卻賺去觀衆不少淚水。

白娘子的故事，原本與端午節扯不上關係，改編故事的人，可能在故事發生時節及民間習俗上來推想，要使白蛇現形，只有利用歡度端午佳節飲雄黃酒，才能順理成章達到目的。

端午的白蛇一直被民間傳誦著，小朋友儘管很害怕蛇，但是對白蛇傳的故事卻是百聽

不厭的。

　　白蛇傳這個深入民間的故事，傳遍大江南北，楊柳青年畫也利用這個題材發行年畫，很多畫家也以白蛇故事為題材來畫圖。

原文刊於國語日報。
民國七十八年六月八日第十二版。
1989/6/8

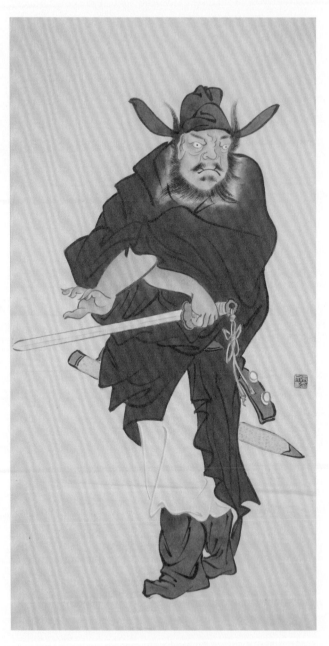

端午話鍾馗

記得住在北平的時候，每逢端午，除了粽子之外，還要吃櫻桃、桑葚。點心舖在這時候，也推出一種應節的食品「五毒餑餑」，也叫「五毒餅」。所謂五毒是指：蛇、蝎、蜈蚣、壁虎、蛤蟆。五毒餑餑只不過是一種在表面上印有五毒圖案的甜點心而已，說是吃了五毒餑餑，毒蟲遠離，並且有避疫之功，於是點心舖就大發利市了。

端午節為了避疫驅毒，家家門懸菖蒲艾草，喝雄黃酒，小孩子不喝酒，用雄黃在腦門上畫一個「王」字。北平人除了這些避疫措施之外，還有一些不可解的風俗習慣，那就是門口貼葫蘆、門符、天師像和鍾馗像。端午節用紅紙剪一個葫蘆倒著貼在門口，謂之「洩毒氣」，這個洩過毒氣的中午就把它丟掉，謂之「扔災」。門符是黃紙印的符咒功能驅疫免災，天師像和鍾馗像比門符要大得多，也是黃紙印成的，都是用來加強防疫功能的，很多人家一到五月初一就準備在自己家門前佈置一切了。

鍾馗，北平人叫「判兒」，也就是判官的意思，據說鍾馗死後被封為「都判官」，鍾馗是怎麼個人物呢？據唐逸史的記載：「明皇因痁疾，晝臥，夢一小鬼……欲呼武士，俄見一大鬼，破帽藍袍，角帶朝靴，捉小鬼，剜其目，劈而啖之。上問：爾何人？曰：……臣終南進士鍾馗也。武德中，應舉不第，觸階而死……」後來唐明皇就命吳道子畫鍾馗像，批告天下，每逢年終歲暮，懸掛鍾馗像以却邪魅。

吳道子所畫的鍾馗像是「穿藍衫，鞹一足，眇一目，腰笏，巾首而蓬髮。以左手捉鬼，以右手抉其目。」

鍾馗從此成了繪畫的好題材，元代畫家王蒙畫過「寒林鍾馗」，顏輝查過「鍾馗元夜出遊圖」，龔開畫過「中山出遊圖」，直到明代畫家文徵明文嘉父子，錢穀，清朝的畫家華嵒，揚州八怪中的金冬心和羅聘，以至清末民初的人物畫家，幾乎沒有沒畫過鍾馗這個題材的。

鍾馗進入戲劇，始自元明雜劇：「慶豐年五鬼鬧鐘馗」，後來又有「鍾馗嫁妹」，鍾馗的故事愈演愈熱鬧了。

早年的鍾馗，都是在過年的時候出現，據東京夢華錄的記載：「除日禁中皇大儺儀並用皇城親事官諸班直，戴假面、繡畫色衣、執金槍龍旗，教坊使孟景初身品魁偉，貫金甲裝將軍，用鎮殿將軍二人，交賈裝門神，教坊南河岸醜惡魁肥裝判官，又裝鍾馗小妹，土地灶神之類，共千餘人，

鍾馗伏魔 1963 吳文彬繪

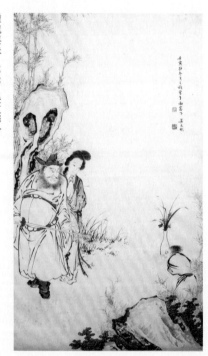

鍾馗與妹 1962 吳文彬繪

自禁中驅祟出南薰門外轉龍彎謂之埋祟。」我們前文所提到的「鍾馗元夜出遊」、「寒林鍾馗」、「慶豐年五鬼鬧鍾馗」，時間背景都是在冬季或是在過年。北平在正月十五日燈節那一天，照例用泥塑成一個大型鍾馗像，肚子是空的，在空腹中燒火，遠看鍾馗口鼻都有火燄混身通紅，謂之「火判兒」。

端午節出現的鍾馗腰裡沒有笏，而手中執劍，從甚麼時候鍾馗出現於端午節的，一時很難查考，根據酌中志的記載：「五月初一起，至十三日，宮眷內臣，穿五毒艾虎補子蟒衣。門兩旁安菖蒲艾草，門上懸掛吊屏，上畫天師或仙子仙女執劍降毒故事，如年節之門神焉，懸一月方徹也。」

可見明朝還沒有在端午節懸掛鍾馗像的習慣，而是掛張天師或仙子仙女執劍降毒的故事。鍾馗以笏易劍是不是代替了仙女降毒？既然有所謂「五鬼鬧鍾馗」，五鬼是否又假借為五毒了呢？是個有趣的問題。不過到了清朝畫家華嵒別號新羅山人，曾經畫過「午日鍾馗」，已經把鍾馗從「寒林」搬到「午日」來了。以後的畫家畫鍾馗，都以端午節為背景了。

原文刊於民生報。

民國六十七年六月九日。

1978/6/9

賣判兒的
《舊京風情》

賣判兒的

自五月初一起
街頭即賣朱判
兒者賣表上木
版水印紅色鍾
馗之像枕劍怒
指上方蓋有天
師之印務有以
紅棉紙剪鴉
于嘴鬆蛇斷鴉
紛紫被狀入寶
蓋之中或以
剪刀作切菔之
狀觀以白紙
前將朱判和
紙貼於門楣之
上五日午時一
遇即撕下案之
邊即碎邪驅惡
被除不祥也
李奧

019 說判兒

北平人管著「鍾馗」叫「判兒」，「判兒」就是判官的簡稱，國劇有一齣戲叫「烏盆記」，其中有一場，是由花臉扮演成「鍾馗」在戲台上獨自舞蹈，國劇術語叫「跳判兒」，北平每逢到了正月十五元宵節，大放花燈，有人用泥塑成一座「鍾馗」，把肚子空出來，燒火，遠遠看一座通紅的「鍾馗」七竅冒火，叫「火判兒」，用紅硃砂畫的「鍾馗」，叫「硃砂判兒」。

每年的五月五日端陽節，北平人家的風俗，門框上要插昌蒲艾葉，門楣上貼個紅紙剪的葫蘆，大門上還要貼一張「硃砂判兒」，門上貼的「硃砂判兒」其實不一定是眞正硃砂畫的，都是用黃紙木板印刷，一律都是紅色單線條的版畫，不著其他顏色，構圖大同小異，中間以「鍾馗」為主，一隻手高舉寶劍，另一隻手向前方指著，怒目斜視，一條腿高高抬起，作金雞獨立姿勢，頭頂上方有一隻蝙蝠飛翔，四週圍繞「五毒」。

所謂「五毒」，是指：毒蛇，毒蝎，毒蜈蚣，毒壁虎，毒蛤蟆，這是北平的一般說法，「硃砂判兒」四週也畫了這二毒蟲，是說「鍾馗」除了降鬼驅邪，外帶負責環境衛生，多年以來，就是這樣傳流下來，不見經傳的風俗。有的人家更迷信，還用雞血點「鍾馗」的眼睛，說這樣一來，驅邪消毒的威力更強了。

83

清 黃慎 鍾馗圖

無論如何，「鍾馗」畢竟是畫人物的好題材，因為他的造型變化大，又可以隨便加以誇張，鬍子可長可短，身體可高可矮，只要頭戴幞頭巾，身穿圓領袍，拿劍也好，抱笏也好，駕雲也好，著陸也好，任由畫家創作不同趣味的「鍾馗」。

有一齣戲叫「鍾馗嫁妹」，「鍾馗」既然有妹妹可嫁，又給人物畫家添了題材，於是畫「鍾馗」連他妹妹也畫進去了，「鍾馗」雖醜，但是「鍾馗」的妹妹卻俊美，一幅畫中有醜有俊，形成對比，相互襯托，就更有趣味了。

北平的人物畫家，畫「鍾馗」最拿手的，首推徐燕孫先生，有人說刻薄話：「徐燕孫的人物畫都帶傢伙點兒。」就是說：徐先生的畫人物造型，頗似國劇中動作，尤其是「鍾馗」，就像架子花臉出台亮相一樣。徐先生所畫的鍾馗，確是神韻十足。

原文刊於藝壇雜誌八十六期。
民國六十四年五月。
1975／4

84

臘八祭灶

北平有一首童謠：

「老婆、老婆，你別饞，過了臘八就是年，臘八粥沒幾天，漓漓拉拉二十三，二十三糖瓜黏。二十四掃房日。二十五炸豆腐。二十六燉羊肉。二十七殺公雞。二十八把麵發。二十九蒸饅頭。三十兒晚上熬一宵，大年初一扭一扭。」

從這首童謠之中，歷數過年之前的忙碌，同時也顯示出對年的期盼。

陰曆的十二月，也稱爲臘月，古代在年終有所謂「臘祭」，用一些打來的獵物來奉祭祖先或神明，在進行「臘祭」的時候，一面擊鼓，一面唱歌，除了表示快樂和收成之外，還有避邪驅疫的意義。「臘祭」時所擊的臘鼓是甚麼式樣，如今難以查考了，早年在大陸北方，每逢到進入臘月，就出現一種「太平鼓」。

「太平鼓」是用粗鐵絲彎成一個圓圈，下面有把手，把手下面墜著鐵環，略作搖晃，鐵環就作響，粗鐵絲彎成的圓圈，糊一層厚繭紙，作爲鼓面。用細竹棍兒或柳條敲打，發出咚咚的鼓聲，就可以顯出很有節奏的鼓聲。「太平鼓」據說是傳自關外東北，是否具有古代臘鼓的遺意，頗值得玩味。

臘八粥
維基百科

十二月初八日，稱爲「臘八」，在大陸各地「臘八」這一天，用各色米豆煮粥，稱爲「臘八粥」，本省早年好像並沒有煮「臘八粥」的習俗，近年來超級市場亦出售「臘八粥」材料，和罐裝八寶粥，漸漸也流行於寶島，成爲一種甜食。

從「臘八」起揭開開年的序幕，直到二十三日的「祭灶」之後就要開始「忙年」了。

早年的每個家庭廚房裡，都供奉有「灶王」的神位，「灶王」是一個家庭中的守護神，對家庭有監護任務，每年的臘月二十四日，是「灶王」向「玉皇大帝」述職的日子，因此每家住二十三日夜晚要舉行「祭灶」，由家中男主人主持，爲「灶王」餞行。主要祭品是麥芽糖製的糖瓜，其中有很耐人尋味的含意，「灶王」吃過糖瓜之後，所言盡是甜言蜜語，假如無意之中談到某些缺失，糖瓜就會主動粘住牙齒，使其語爲不詳，「灶王」一定會「上天言好事」。

「糖瓜祭灶，新年來到，姑娘戴花，小子放炮。」這是另外一首北平童謠，說明「祭灶」之後，新年也尾隨到來，「二十四掃房日」，進行家庭大掃除，貼門神，貼春聯，貼福字，換貼新的窗紙，在新的窗紙上加貼紅色的剪紙，牆上貼年畫，裝飾一新，只等新年到來。

灶君祭灶節祭祀的對象
維基百科

原文刊於國語日報。
民國七十八年一月十四日第十二版。
1989／1／14

消寒圖

今年入冬以來，幾度寒流侵襲，真是名符其實的「冬至」到了，如果往年住在北平的時候，屋子裡早已安置好取暖的火爐，夜晚也會燒起暖炕，儘管室外已是冰天雪地，也不會受寒受凍。

冬至俗稱數九，從冬至算起，九天為一個計算單位，一九、二九、三九，在全年之中三九天是最冷的時候，到第七個九天，河冰開始解凍了，到第八個九天南方避寒的大雁也絡繹回到北方來了，所以北平有句俗話說：「七九河開，八九雁來。」到了九九，又是春暖花開的時節了。

從冬至到到大地春回，要經過九九八十一天，為了排遣漫長的嚴寒歲月，在北平每逢冬至有人製作九九消寒圖出售，消寒圖的製作是每排九個圓圈，一共九排，總共為八十一個圓圈。從冬至起每天用筆填染一個圓圈，八十一個圓圈填完，嚴冬已過春回大地。另外也有用八十一個圓圈作為梅花瓣，排列成為一枝梅花，也是每天染一個梅花瓣。元人楊允孚的《灤京雜詠》卷下所說的：「試數窗間九九圖，餘寒消盡暖回初，梅花點遍無餘白，看到今朝是杏株。」

故宮養心殿恭祥堂所見
網路

清道光皇帝御筆的九九消寒圖
網路

網路

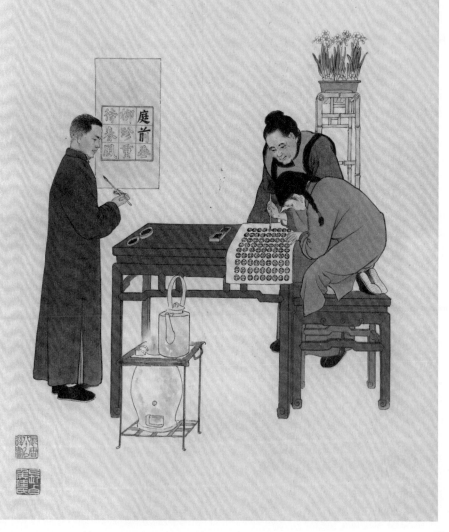

九九消寒圖

冬至日取紙印圈八
十有一以墨日填一
圈並記氣象變化如
上畫陰下畫晴左風
右雨雪當中填滿則
春回矣故名消寒圖
另有集九劃之字成
一九字心詞朱筆勾
空日填九字填
滿則楊柳回黃此皆
文人之雅戲也塾中
學童亦傚效之一遍
字典挖空心思以擬
一醉余曾記有春前
庭柏風送香盈室盼
春信待看某俏柳染
至於真是活財神來
到咱家則俚俗甚矣
丁丑上元畫并記
俟長春

庭前
柳珍重
待春風

後來也有人利用消寒圖作為天氣紀錄，以此預卜來年豐收，紀錄的方法是把一個圓圈分作幾個部位來塗染，陰天塗染圓圈上方，晴天塗下方，左風右雨，下雪塗當中。

消寒圖起自何時，手邊資料不足難以徵考，劉若愚著《酌中志》和劉桐著《帝京景物略》中都有九九消寒圖的記載，酌中志謂：「冬至節，宮眷內臣皆穿陽生補子蟒衣，室中多畫『綿羊引子』書貼。司禮監印刷九九消寒詩圖，每九四句，皆瞽詞俚語之類，非詞臣應制所作，又非御製，不知如何相傳耳，久遵而不改。」

雄獅美術所編輯的楊柳青版畫，最後一頁刊登明弘治元年（公元 1488 年）印製的九九消寒之圖很像墨拓拓本，自一九到九九，各有詩畫之外，正中有花瓶，中插梅花，梅花為九九八十一瓣，梅花正正下方也有「綿羊引子」畫，與酌中志記載正相符合。

北平故宮博物院的長春宮舊藏有九九消寒圖兩

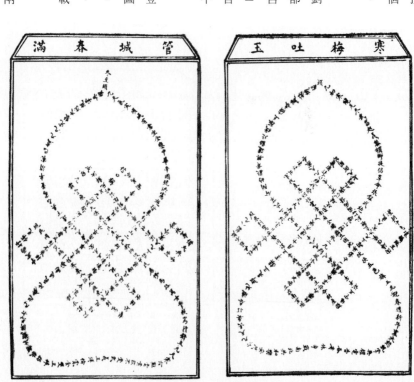

寒梅吐玉與管城春滿

種，一名「寒梅吐玉」，一名「管城春滿」，這兩種
消寒圖中沒有圖畫，只是由一九到九九編成類似數來
寶的詞句，利用這些詞句排列成葫蘆形「百吉紋」。
寒梅吐玉：「頭九初寒纔是冬，武昌起義黎頌卿，提
倡革命張鎮武，炮打龜山薩鎮冰。二九朔風冷清清，
孫文獨立在南京，張勳帶兵抄革命，鐵良一去影無蹤。
三九大寒天氣涼，朝中急壞攝政王，洵濤保舉袁世凱，
因病請假世中堂……」。管城春滿：「冬至頭九天氣
寒，項城有意坐金鑾，中華帝國號洪憲，施行專制改
江山。二九朔風冷淒淒，楊度進奉滾龍衣，謀殺總統沈
金鑑，假造民意梁士詒，三九大寒冷似冰，籌備大典
帝制興，滇黔佳粵皆反對，陰謀炸死鄭汝成……」。

從這兩種消寒圖詞句的內容看，同樣不是「詞臣應制所作」，更不是甚麼「御製」，
說不定也是宮中太監編的「瞽詞俚語」。

原文刊於國語日報。
民國七十八年一月十四日第十二版。
1989／1／14

九九消寒圖

網路

楊柳青是天津附近的一個小鎮，靠近靜海縣境，再往南是青縣。在楊柳青附近還有兩個著名的鄉鎮，一個是獨流鎮，出產好醋，另一個是勝芳鎮，出產又肥又大的螃蟹，楊柳青則是以年畫聞名各省。楊柳青地處津浦路上，附近又有大清河和子牙河，水路陸路暢流無阻，因此楊柳青的年畫除了行銷平津兩個大都市和附近各縣鄉鎮之外，還可以遠銷到膠東和關外各地。

楊柳青的年畫據說是始於明末崇禎年間，最初開業的一家是「戴廉增」，隨後又有一家「齊健隆」，到了清朝，年畫成了楊柳青主要行業之一，整條街都是畫作坊，後來因為需要量大增，發展到附近幾十個村莊，不論男女老幼，都從事年畫的繪製，農人們除了農忙時期之外，其餘的時間也以調脂弄粉作畫為副業，楊柳青的年畫在最巔峰的時期，只「戴廉增」一家，年產即達百萬張之鉅。

年畫的製作過程是先印線條輪廓，後用人工著色，最初著色是用國產顏料，後來因為洋顏料便宜，都改用洋色了，於是一幅畫中盡是大紅大綠，對比顯得非常強烈，只好在顏料中摻入適當的白粉，色調才比較柔和不太刺目。

年畫兒棚子

河北武強楊柳青等地盛
民多世傳以業言津一帶
神紙畫畫大都來自此地
每年臘月販售進城就街
頭搭篷棚或背一番楷筐
子內裏年畫串街叫賣以
喚為亞年畫買年畫內容
甚豐如年。有餘連生貴
子大過年沈萬三迎接久
武財神戲齣有長板城鑑
絲洞大多為木版水印以
有彩色石印者如耗子娶
媳掃諷世者有削尖頭雙
怕婆兒等形象生動色彩
鮮明故為百姓喜愛無不
圍觀其選購指點評說甚是
熱鬧其為除舊迎新又添
一景也

乙亥秋日擬稿冬月製成
李老侯長春并記

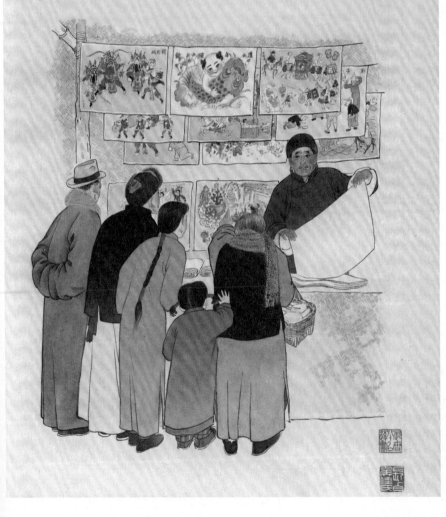

92

自從彩色印刷興起，楊柳青的年畫受了致命的打擊，不過年畫之中的神像，卻一直風格不變，仍舊是木版印刷，直到我離開大陸之前，所有過年時候貼在門上的門神，供在廚房的灶王，等等都是原有的式樣，統統是木版印刷人工著色。

網路

談到神像，在平津一帶，過舊年的風俗除夕大年夜要設供祭神，所祭者是天地三界諸神，俗稱為全神。也是用木版印刷，以兩張黃色紙拼接起來，全幅有四尺宣紙大小，總共有一百五十多尊神像，分為七排排列，從最上一排起，頭一排九尊佛像，中間是釋迦牟尼佛。第二排是以道教為主的三清圖像，左右各有四尊佛像。第三排是玉皇大帝，另有二星神，皇天后土，十二宮辰，十一大曜，四斗星君。第四排是三官大帝，和左右天將，雷祖，真武大帝，張天師。第五排是泰山娘娘，眼光娘娘，送子娘娘，另外還有四神五嶽，三十六天罡，七十二地煞。第六排是地藏王，關聖帝君、周倉、關平，財神和招財童子利市天官，四值功曹。第七排是閻王判官，土地，城隍，總稱為天地三界諸神。

木版印刷人工著色的神像，除了門神社王之外，其他如單扇門貼的加官進祿，福祿壽三星，也都是著色的，惟獨財神，只用紅紙印成白描的單線條，不再另外加其他顏色，考究一點的，另外財神爺貼個金臉，看起來比門神灶王素淨而嚴肅，這因為是財神像生產的數量多，而且批發價格低，所以只有這樣才能降低成本。

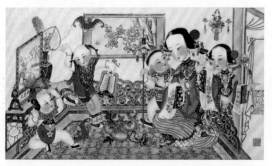

楊柳青年畫

網路

在北方舊年除夕照例有很多小男孩挨門挨戶的送財神爺，送者藉此討個紅包，受者討個口彩，往往一個除夕晚上一家接到三四個五六個財神不等，因此在年畫當中財神像是最爲暢銷的了。

其次，談到屋裡貼的年畫，在沒有彩色印刷以前仍舊也是木版印刷人工著色，其中有戲齣像，畫成一齣一齣的戲，「拿高登」、「鏢打秦尤」、「李家店」都是此動作多角色多的戲，所畫的都是「亮相」的架式，也有以新年爲主題描寫民間生活的畫如「農家樂」、「漁家樂」、「合家歡樂過新年」、「漁人得利」，有人希望「添丁」的喜歡貼「麒麟送子」、「連生貴子」、「連年有餘」，都是以胖娃娃爲主題。

楊柳青的畫作坊，也有完全手工繪製的畫，例如：專門用在宮燈上的絹畫，或其他各式紗燈章，都是純粹手工畫，這些紗燈畫，畫工好的，運到北平前門外廊房頭條紗燈舖銷售，次一點的就下鄉了，另外還有一種北平土話叫「窗戶擋兒」，在過年時候，臨街店舖掛在門窗上，上面畫著連環圖畫，有三國演義、水滸傳、施公案、彭公案，掛起來

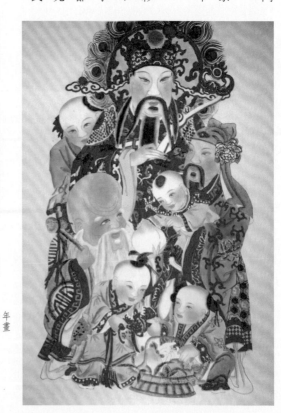

年畫
網路

94

畫面朝外，路人隔著玻璃窗子可以看到這些畫。還有一種手工畫的西湖景，也是楊柳青生產的，這種所謂西湖景，實際上不一定完全是西湖景色，其中有民間故事，也有外國風景，專門供給趕廟會拉洋片用的。

楊柳青畫作坊的生意春夏是淡季，秋冬是旺季，他們除了一年到頭不斷的生產年畫之外，到了春夏之際也製作屏條畫，例如八扇屏、四扇屏，百花壽字的中堂之類，供禮品之用，夏天也畫扇面，有摺扇也有團扇。

很早聽說楊柳青的女孩子們擅畫春意畫冊，有人說在北平廊房頭條紗燈舖可以買到。也有人說北平崇文門外花市就有，因為那時候我年紀還小，沒有見過實物，不便妄加推論。近年彩色印刷技術精良，興旺了三百多年的楊柳青畫作坊，究竟抵不住彩色印刷的壓力而式微了。

原文刊於藝壇雜誌八十三期。
民國六十四年五月。

1975／5

天津天后宫香火

維基百科

從天津天后宮談到楊柳青年畫

每當感覺到寒流到來，舊曆年關也就接近了，這時總會想起小時侯的一些往事！最讓人難忘的，是早年住在天津，跟隨父親去「娘娘宮」置辦年貨的情形。在天津東馬路附近離海河不遠，有座「天后宮」，廟裡供奉一位女神，是否媽祖已經記不起了，大家都叫它「娘娘宮」。每年舊曆臘月，廟門口南北一條街，稱為宮南大街和宮北大街，其實街並不大，兩旁擺滿了年貨攤子，鞭炮花盒，年畫窗花，對聯福字，千張掛錢，佛花供飾，走馬花燈……把這條廟街擠得水洩不通。

我們每年照例備一份紅紙寫的年貨單子，經過略加增減之後，吃過午飯去「娘娘宮」，照單子採購，買的東西太多，一次提不動，便把買妥的年貨暫存在年畫攤子上，請賣年畫的老闆代為看管，各貨買齊備了，在僱車回家之前，必然會挑選一些年畫以為回饋，皆大歡喜。

這裡的年畫是天津西南方的一個小鎮叫楊柳製作的。傳統的楊柳青年畫，是用木版印刷，由人工著色。住在楊柳青鎮各村莊的婦女們，都會塗抹顏色，代代相傳之下，母親教女兒，婆婆傳媳婦，替年畫著色，成為當地婦女的一項主要副業。

最近有個機會去了一次天津，抽空來到「娘娘宮」回味一下童年，想不到這裡已經發

97

展成為一條文化街，兩面店舖採用傳統式的門面古色古香，廟門口立起兩桿旛桿，這條街只准行人，不准車輛進入。

文化街有楊柳青畫店，陳列各式年畫，據店中人員說：楊柳青年畫在天津也有作坊，如果想要參觀年畫製作情形，就不必再到楊柳青鎮了。

如今年畫也算是國營事業，有專人解說製作過程，如何先在燕皮紙上繪製畫稿，然後再貼在木版上雕刻，木版雕成之後如何印刷，如何著色。親切的招待我這生長在天津的「臺胞」。

楊柳青年畫，很多傳統舊題材仍在沿用，我們看到剛剛雕成的一幅「慶賞元宵」的木版，人物構圖都是傳統格調；此外過新年，合家歡樂，胖娃娃抱魚，戲劇人物，仍然是很受歡迎的。

年畫也有創新作品，不過這些創作，多少免不了帶一些政治口號，以一幅「匠門虎子」為例，畫上有段題辭：「小虎子兒，真逗哏兒，要和爺爺掰腕

天津天后宮

98

子兒，爺爺樂他強脾氣兒，奶奶誇他好寶貝兒，爸爸媽媽喊加勁兒，虎子他人小志氣大，長大要做接班人兒。」最後的兩句就是口號。

看過這幅年畫覺得不甚合理，習慣上年畫往往是用餃子來突顯過年的氣氛，這幅「匠門虎子」也不例外，畫中一位女士，身穿紅毛衣，紅西褲，手舉「蓋墊板」，排滿了餃子準備下鍋去煮。旁邊一位男士穿著棉褲氈靴，代表十足嚴寒天氣，但上身只穿了件背心，更令人費解的是他在切西瓜。更稀奇的是這位「人小志氣大的接班人兒」光著屁股只穿件紅兜肚，人物造型和抱魚的胖娃娃一樣，白髮爺爺也穿背心，別說是大陸，就是台灣過年時寒流到來，這種打扮也非凍壞不可，冬天何來西瓜？更是費解。

舊式年畫，以胖娃娃爲主題的很多，但並不在過年吃年夜飯的場合出現，都是以荷花蓮藕爲配，那是盛夏，現在硬把「小虎子兒」脫光了放在大年三十兒晚上，就有點過份了。

不過，藝術有時就不一定講究「合理」囉！

原文刊於國語日報。
民國八十年一月三十一日第十二版。
1991/1/31

楊柳青
現代年畫小虎子兒

兒子虎小：作創新畫年代現青柳楊

五路財神
吳文彬繪製

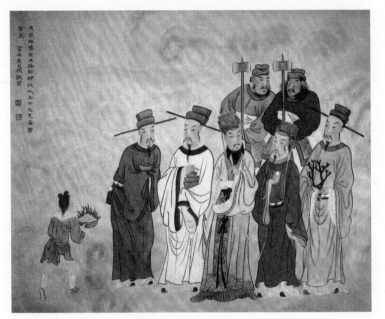

立春與春節

立春，在二十四節氣之中是第一個，今年的立春，是在二月四日，農曆臘月二十八日，恰巧今年臘月又是小月，只有二十九天，因此立春次日，臘月二十九就是農曆除夕，立春和春節同時到來。

在北平，老一輩的人，把立春叫做打春。有句俗語：「春打六九頭」，這裡所謂的「九」，是一個計算單元，從冬至算起，每九天算作一個「九」；從夏至算起，每十天算作一個「伏」。北平人常說：「冷在三九，熱在中伏」。所謂三「九」，就是從冬至算起第三個九天，這時候天氣溫度最低，「春打六九頭」，若從冬至到立春，中間相隔有小寒大寒兩個節氣，我們知道每個節氣相隔是十五天，從冬至到立春共有三個十五天，是四十五天，也就是五「九」的尾巴，立春距冬至到四十六天，正好是六「九」的開頭。

立春之後漸漸進入春天，「七九河開」結冰封凍的河水開始解凍，「八九雁來」往南避寒的候鳥也相繼回到北方來了。

爲甚麼立春叫做打春呢？曾請教過一些前輩先生，也是語焉不詳，作者臆測可能與古代迎春儀式有關係。

早年每逢立春，地方官吏要舉行迎春儀式，提示農民大眾早作春耕準備。前清北京地

方官是順天府府尹，每年在立春前一天，帶領衙役出西直門，到離城一里的春場，去迎接春牛芒神，陳列在府衙門外，搭起蘆棚任人參觀，次日立春，順天府的官吏們用鼓樂吹打送春牛回春場，最後由大家鞭打春牛，春牛原是用紙糊泥塑的，腹內藏有一些五穀雜糧，牛被打破，雜糧流散地上，民眾爭相撿拾，據說帶回家去置於糧倉，今年可以獲得豐收。春牛被打落的紙片泥屑，也是民眾爭相撿拾的目標，據說帶回家去置於畜棚，可保六畜興旺。迎春鞭打春牛，對一般農民百姓來講，也算是一種農業宣導，「打春」也就深入民間了。

春節，由於很多傳統習俗，在中國人心目中它才是眞正的年，儘管現代新式公寓住宅，已經沒有傳統式的木頭門框，由雙扇門已改爲單扇門，但每逢過年，依然要貼上一副大紅紙書寫的春聯，年前在菜市、廟口、路邊，有人擺張桌子，代寫春聯，現場揮毫。早在北平每年臘月二十三祭過灶王之後，街上就出現有代寫春聯的攤子，這些大多是在廟會上，相面算命的先生兼營副業，隆冬寒冷很少人跑出去算命，在過年之前備些紅紙代寫春聯，也增加不少進帳，另外也有教書的老師、帳房師爺，也替人寫春聯，但不在街上擺攤受凍，只在紙店、香蠟舖、雜貨店門口貼一張紅紙寫的廣告就可以了，有的寫「書福」「塗鴉」的，也有人寫「借紙學書」的，還有乾脆只寫「鬻」字，通常是由店舖代爲收件，在家寫好，再交店舖轉交買主，這種春聯書法比較好，價錢也比較貴些。

新年迎春，鮮花似乎是不可缺少的，臺灣天氣不寒，四季各有不同的花卉。大陸北方天氣寒冷，滴水成冰，室外花圃均已封凍，過年需要的鮮花，都是利用溫室培植，稱之

102

為「唐花」。

培植「唐花」的方法，清人方朔有一首化洞詩：「掘地五尺承以茅，紙糊泥塞風不捎，向南一門接晴旭，門一啓處花成巢，夏可使冬冬使夏，桃蓮梅蘭同一架，正訝冰條比晶堅，忽見牡丹如斗大……」。「唐花」在燕京歲時記中也有記載：「謂熏治之花為唐花，每至新年，互相餽贈，牡丹呈艷，金橘垂紅，滿座芬芳，溫香撲鼻，三春艷冶盡在一堂，故也謂之唐花。」

「唐花」是利用地下溫室，加以人工燻烤，使得提早開花，這種花卉價格自然比較貴，並且很快便凋謝，不過遇到過年，為求一時新鮮，價格貴也是有很多人家買。

「爆竹一聲除舊歲」除夕夜大年夜，遠近鞭炮聲中，迎神祭祖，辭歲拜年，吃年夜飯，給壓歲錢，圍爐守歲，在這一連串的傳統習俗中，送走了舊的一年。

原文刊於國語日報。
民國七十八年一月二十六日第十二版。
1989 / 1 / 26

窗簾畫兒

正月初五以前，京中商鋪歇年，假影友外出游，連或在店中散，鑼打鼓店堂上，門不上板兒窗，内掛以帶圖畫，之窗常其簾以，素絹為底繪以，三國水滸封，神榜等人物故事工筆，重影繪製甚，精其中不乏，萬手之作故，頗吸引行人，竚足觀賞此，亦新春之一，景也

丙子季冬識

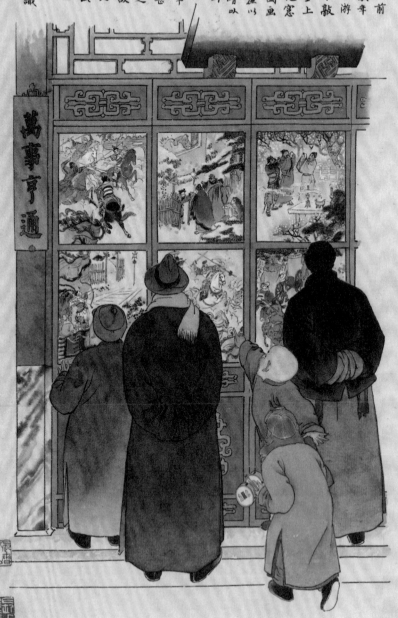

窗戶擋兒

時間過得好快，眼看又快到舊曆年了。咱們中國人的傳統，不管怎麼樣，舊曆年總是要過的，尤其是做生意的買賣人，儘管是在陽曆年結算換賬本，真正是放年假分花紅，仍舊在舊曆年。

在北平，一般店舖的規矩，過年至少要放五天假，從正月初一到初五，過了「破五」才開張。

在這五天的假期中，雖然是不做生意，但是也不能把門板門上，因為白天門門象徵歇業，而大正月裡要圖個吉利，怎可一門了之？但為表示暫停營業，就在玻璃窗上掛上個帘子，這種帘子在北平叫它「窗戶擋兒」。

店舖裡的窗戶擋兒，只是在過年的正月裡才用，無形中也成了北平舊曆年中買賣家一種裝飾品了。

北平有很多大商號，正月裡所用的窗戶擋兒，都是事先在前門外廊房頭條紗燈舖訂製的，量好尺寸，或用絹或用紗，交由畫作坊的老師傅們來精心繪製。

如果兩扇門上有四格玻璃，就把窗戶擋兒分為四格或是畫四季山水，或是畫漁、樵、

耕、讀。掛好從外面看來，正好是鑲在四格玻璃上。如果是一排玻璃門，可以從右邊起第一格玻璃到末一格，畫一套完整的故事畫，例如：三國演義、西廂記、紅樓夢、水滸傳等。也有畫戲劇故事，例如長坂坡、鏢打秦尤、空城計等。比較雅緻一點的，畫歲朝清供圖、折枝花卉、漢瓦當文、博古圖等。還有專門畫些燒角的信封信箋、字帖拓本、木版書頁、舊錢鈔之類，湊成八樣，稱爲「八破」。本店寫賬的先生如果精於書法，寫上幾幅眞、草、隸、篆、掛起來，又省畫工錢又不俗氣。

在筆者記憶之中，北平最考究的窗戶擋兒，差不多都集中在琉璃廠一帶的店舖。因爲琉璃廠盡是書舖、南紙店、字畫店、古玩舖這一些買賣，都和文人墨客書畫家有來往，他們過年掛的窗戶擋兒，都不是畫作坊的畫匠畫的，大部份都出自名家的手筆。

在當時，像徐燕蓀和吳光宇的人物、王雪濤和汪愼生的花鳥、胡佩衡和蕭謙中的山水，張伯英、張海若、潘齡皋的書法，都能在琉璃廠幾家大南紙店的門窗上見到。

正月初一到十五，琉璃廠照例有集會，大家都去「逛廠甸」，能藉著逛廠甸的機會，挨家欣賞一下窗戶擋兒，也不亞如看了一次名家書畫展。

原文刊於台灣新生報。
民國五十八年二月十六日。
1969/2/16

從紫禁城的吉祥缸談到北京民間水會

北京城的故宮，建於明朝永樂年間，完工於永樂十八年（一四二〇年），經過歷朝整修增建，至今已有五百八十年的歷史。去過故宮參觀的人，對莊嚴的太和殿、中和殿、保和殿必不陌生，殿前陳列著寶鼎、銅鶴、銅龜、日晷、嘉量和閃閃金光的青銅缸、端坐在漢白玉石座上，這種青銅大缸前朝後宮隨處得見，古人門前擺缸稱作「吉祥缸」。據說故宮有三十六天罡（缸），七十二地煞（井），是否如此未見正式統計。

古代還沒有避雷針的設備之前，對於雷電的發生，相信上天有雷神，每逢大雷雨都是雷公電母祈求保佑，實際上紫禁城曾遭遇了不少次雷擊。加上人為不慎火警時有所聞，打從西北方而來，因此皇家選擇在紫禁城西北的北長街與建一座雷神廟名為昭顯廟供奉雖然在建築設計上已有風火牆，也只是防止火災漫延而已，「吉祥缸」貯水有安定心理作用，每逢冬季要加缸蓋，冬至開始在石座中加炭火保溫防凍。

宮中太監為數眾多，為了有效集合人力，編為若干隊，每隊有頭領，每十隊有總頭領，各自掌握本隊人員，遇事召喚頭領即可動員，平時維護「吉祥缸」貯水、加缸蓋，增加保溫炭火，遇有火警協助救火。

紫禁城外圍有一條五十二尺寬，深六十尺的護城河，陡直的駁岸用條石磊砌，俗稱「筒

子河」，是主要消防水源之一。靠紫禁城建有守衛圍房七百三十二間，設四十處紅舖，晝夜巡防，夜間從定更時分起，兵丁手提銅鈴相繼傳籌巡查，一舖傳一舖不停。

清朝有大臣值宿紫禁城規定，分爲六大班值宿點在太和門、乾清門、神武門、內右門、寧壽門、景運門。平時由總管內務府大臣，領侍衛內大臣，率領親軍二十名及「火班」人員在紫禁城內各處作消防巡查。所謂「火班」是專事救火的消防人員：由步軍四十二名、護軍八名、披甲人二十名、鑾儀衛校尉等，一百人爲一班，消防器材則有汲捅一百三十架、水桶二百一十四副，遇有火警發生，宮內專管汲桶大臣，率領「火班」齊集景運門歸值宿統領指揮救火，爲了熟練救火器材操作，每年有定期消防演練。

北京南城是商業聚集區，商店林立，傳統建築都是磚木結構，一旦發生火災後果不堪，因此商家集資組織救火組織名爲「水會」，擔任民間消防工作，「水會」所使用的器材相當原始，主要是貯水的水櫃、木櫃外包銅皮、內有貯水槽、兩邊有若干壓水設備，像似水井壓水機，接上水龍頭來噴水救火，另外也有一些汲桶、撓鈎、梯子、水桶、燈籠等。「水會」出動，水櫃上插有某某水會的旗幟，由十幾個人甚至幾十個人抬著水櫃救火，後來在下面裝上輪子推著水車走，簡省人力更有機動性。

南城「水會」比較有名的：同仁堂獨資組織的「普善水會」。于芝堂、萬金堂、太安棧合辦的「崇東水會」。長青堂、馬聚源、便宜坊合辦的「公義水會」。同仁堂、同繼堂、瑞蚨祥、內聯陞、內一品合辦的「義善水會」，老九霞、德森金店等合辦的「治平水會」。琉璃廠榮寶齋及附近古玩舖合辦的「安平水會」。

108

「水會」有會頭，以下有主管財務帳目，保管消防器材，組織演練專職人員，是支領薪資的，參與救火工作稱「助善員」，完全是義務服務不支領待遇的，遇有火警「水會」負責組織的人員鳴鑼聚眾出動救火，「水會」備有水龍布救火衣，各持用具推動救火水櫃車出發。

北京南城「水會」很多，常常作會籍交流，交換心得經驗，相促見長，宮內偶有火警，也會把民間「水會」召進宮去協助救火。以同仁堂的「普善水會」而言，組織較為龐大，管理較為嚴謹，設備比較先進，所用水車較大，每邊有八個壓水機，水龍頭粗，噴出水柱強，有一次參加宮內救火有功，慈禧太后大加賞識，見水龍顏色深暗，賜給「烏龍」的封號，從此這個水會的名聲大振。

筆者早年居北京仍見有民間「水會」活動，配合消防隊出動救火，有助於火場秩序維持，小型火災也可以即時撲滅，水車上會旗招展，助善員穿著各式識別背心，稱為「號坎」蜂擁而至，記憶猶新。

這些民間「水會」各有不同成就和多采多姿的事蹟，如果能作一次「水會」展覽，必然是深具意義的事，其實早在民國初年在中山公園就有過一次類似展覽的活動，當時滿清的社稷壇，辛亥革命宣統退位，社稷壇交由民國政府改為中央公園，經過一番整理準備開放參觀。

社稷壇除了北面拜殿和東西兩廡，西壇門外有牲亭，南壇門外有壇神廟供奉關公，壇

外四週種植松柏樹，南壇門外左右各有北房三間，是官員值宿之所，社稷壇的正門在東側，位在天安門內，皇帝到社稷壇祭祀出紫禁城右轉進入社稷壇東門直達拜殿，這是一條御道，現在天安門右首的公園大門是後開的。

社稷壇改公園的消息一出，北京城的人民都要看看皇帝祭祀的地方，也要走走御道，小小社稷壇突然間擁進幾百人來，京師警察廳緊張了，撥派兩百名警察分佈四處站崗，並且通知民間「水會」到場以防不測，這一次有二十多家水會應邀到場，在正式開放參觀兩天前就先在社稷壇四週搭起蓆棚，擺上八仙桌長板凳，並且陳列各式救火用具，和貯滿水的太平缸，工作人員都穿上本會「號坎」背心，多采多姿的各式會旗迎風招展，大家坐在蓆棚待命。

公園雖然已經整理清除了雜物，除了一些空房舍松柏樹之外，沒有花卉景緻可看，實際上還沒有開始作公園的規劃，開放當天參觀的民眾很多，男士長袍馬掛，女士梳兩把頭穿花盆底鞋，這些不問可知都是滿族中上流社會人士，不約而同走上御道，之後便沒有可以觀賞的地方了。看看到處警察站崗，反不如看看蓆棚下的水會，無形中這二十多家「水會」作了一次人員器材展覽，也給這些遊客帶來不虛此行的感受。

原文刊於河北平津文獻第三十二期。

2006／1／1

茶館今昔

不久以前，本報刊登了一篇「飲茶」，提到早年天津沿街叫賣大碗茶和北平街頭巷尾的茶館兒。北平人喜歡坐茶館兒，並且喜歡自己帶一包茶葉來交給茶館的伙計去泡，表示與別人不同。

大清早就有人提著鳥籠子來喝茶，把鳥籠子掛在茶館兒窗下，一面喝茶吃早點，一面看著自己的鳥兒在籠子裡跳上跳下，嘰喳叫個不停。

早晨是茶館最熱鬧的時刻，有各行各業的人都到這兒來待命，其中有木工、水泥工、辦桌的廚師、搬家工人、房地產仲介商人、水電工……在北平需要找人做事，就到茶館去找，甚至那一類行業在那家茶館待命是一定的，北平的茶館在以前的社會裡，扮演了很重要的角色。茶館的營業時間因而也特別的長，從早晨忙到晚上深夜。

午飯以後的茶館兒，沒有早上的人多，盡是閒著沒事的老年人，到這兒來聽說書打發時間，說書在台灣叫講古，講古似乎可以照本宣讀，說書則不但不能看著書說，必要時還要有身段架式，加強氣氛引人入勝。

晚飯後來到茶館的顧客多半是白天有工作的人，晚上到茶館聽晚場說書，晚場說書叫做「燈晚」和白天說書不是同一個人，所說的書目也不相同，每天連續說，一部書可以

老北平茶館模型

網路

野茶館兒

舊京茶館兒除城內一帶許
書或清音桌兒之大茶館
兒之大茶館外關廂內外
荒村路口設有小茶館茅
舍當中列以瓜架椽豆棚
石砌台列以粗瓷壺沏以
色重味濃之大葉茶招之
大葉茶招待注來營商
趕路之人到以影脚
以影脚

香片

雨前

賣大碗兒茶的

業此多老翁
婦孺擔一四
耳綠釉瓦壺
外包棉套壺
內沏以極低
廉之茶葉另
一頭荊條筐
內放有藍邊
粗瓷大碗或
黑盆子碗數
隻常停扛車
口鬧市賣力
氣者集中之
處筐內並備
有小凳為飲
者歇坐
甲戌白露節
侯長春畫

說一個多月。

大陸變色之後，天津大碗茶沒有了，北平的茶館也歇業了，社會起了很大的改變。去年有個機會去了北平，陪伴人員問我要不要去老舍茶館坐坐？北平居然又有茶館兒了！老舍茶館在前門附近，裡面擺了很多八仙桌子，每張桌子都坐滿了人，仔細看，這些客人幾乎都是外來的觀光客，其中還有不少黃髮碧眼的外賓，每位是二十元，以北平當地的物價算是高消費了。

落坐之後泡來一壺香片茶，端來兩盤精緻小點心，遞過一份中、英、日文的節目單之後，一位西服革履的主持人上台介紹今晚節目，有京韻大鼓，八角鼓，河南墜子，相聲，雙簧，戲法魔術，平劇清唱。這種「什樣雜耍」式的茶館，令我又回味起四十年前的北平，一陣掌聲過後，主持人說下個節目是著名藝術家魏喜奎……以前在北平聽她唱大鼓，現在稱為藝術家，嗓音嘹亮依舊，但已經找不到往日風采了。

原文刊於國語日報。
民國八十年六月二十九日第十二版。

1991/6/29

北平的茶館

自從國民政府遷到南京之後，北京改爲北平。民國三十八年政府遷到台灣，北平又改回叫北京了。當年叫北平的這段日子，正逢二十世紀後半，北平的社會說新不新，說舊不舊，生活中仍有很多舊習俗，有錢人穿西服坐汽車的畢竟是少數，穿長袍馬褂見人作揖的人仍是佔多數，小市民的生活依然清晨早起出門「遛彎兒」散步，找個自己熟悉的茶館，沏一壺茶，跟朋友山南海北的閒聊一陣，牆上雖然有紅紙條貼著「莫談國事」，言談中也離不開時事新聞。北平大街小巷都有茶館，上茶館成爲北平人生活的一部份，無論行業幾乎都離不開茶館，技術工人如：泥瓦匠、木工、廚師、仲介牙行、收買舊貨的，茶館是他的聚點，稱爲「口子」。或耍手藝的技術工人，都到「口子」上叫，舊式婚喪禮儀，需要大量充當「陣頭」的人，喜轎迎親必有旗鑼傘扇、金瓜、鉞斧、朝天鐙，儀仗執事，需要很多人列隊遊行，出殯需要的人更多，這些人各有頭目人，到「口子」去找，用多少人都能找到準時集合不誤事。紅白事辦酒席，自請廚師，也是在「口子」上找，談定菜色辦多少桌，比飯莊外燴便宜很多。

本文作者吳文彬在老舍茶館於 2006 年初

房產仲介，北平叫「拉房縴的」，業者稱「縴手」，無論買賣房屋和租賃房屋，都是在茶館談，俗說：「十拉九不成，換著就不輕」，「拉房縴的」很難得一談便成交。一旦成交，便有「成三破五」的傭金可得，所謂買主要出房價百分之三，賣主要出百分之五，總共可得房價百分之八的傭金。

收買舊貨，北平叫「打鼓兒的」，他們手持銀元大小的小鼓，用一根粗竹籤敲打，發出清脆的聲音，臂挾藍布包，走街串巷，收貿舊貨。北平有很多滿族旗人，滿清皇朝退位，不再發放錢糧，無所事事又不事生產，家道中落，出身府第仍不知節儉。數不盡珍玩，信手變賣，不願公開變賣，便由家人叫「打鼓兒的」進宅，這些「打鼓兒的」個個穿著整齊，他們也有鑑賞力，收買文玩轉給琉璃廠古玩舖。

從茶館活動的茶客各色人等都有，可以想見北平人的生活，一半是泡在茶館裡，他們靠茶館生活，茶館靠他們生存，仔細分析，茶館也有不同類型。

最典型是清茶館，設備整齊，八仙桌四面有木凳，黎明五點鐘開始營業，早晨遛鳥兒的，提著鳥籠就來了，進門取下鳥籠布罩，把鳥籠掛在天棚下，沏上茶聽鳥叫，此起彼落，享受這山林野趣。到中午時分，又換了一批茶客，「拉房縴的」、「打鼓兒的」、商業「牙行」的經濟人，放高利貸「印子錢」的人都到了，大家互通資訊交換情報。

另一種是書茶館，下午開始營業，直到晚上九點以後，茶館約說評書或唱曲藝人表演，

116

茶客多是退休閒散沒有工作壓力的人來喝茶聽說書消遣，每當表演一個段落，略作休息向茶客打錢，一枚兩枚銅元即可，如果沒有零錢，可以在茶館兌換小竹牌作為代幣，一兩角錢可以在此消磨一天。

書茶館又有一種名為坤書館，有女演員演唱大鼓，時調小曲各種曲藝，每曲唱完打錢，這些都是年輕初出道的演員，借地實習磨練經驗。

設備比較差的是棋茶館，備有棋具，只收茶資，每天下午營業，入晚散去。

茶館之外還有很多茶棚，在定期廟會營業，每年夏季在什剎海北岸形成一條茶棚走廊，坐在茶棚面對盛開荷花，耳邊不住蟬鳴，不時有人出售採下的蓮蓬、鮮菱角叫賣，北平稱為「河鮮兒」。北海公園沿岸和中山公園古柏林下，也擺設茶座，逸趣風雅又非一般茶館可比。

北京近年改革開放，前門外出現一家老舍茶館，以體會老北京生活來招攬觀光客，事先購票每票百元，舞臺表演戲曲節目，與早年北平茶館相去甚遠矣！

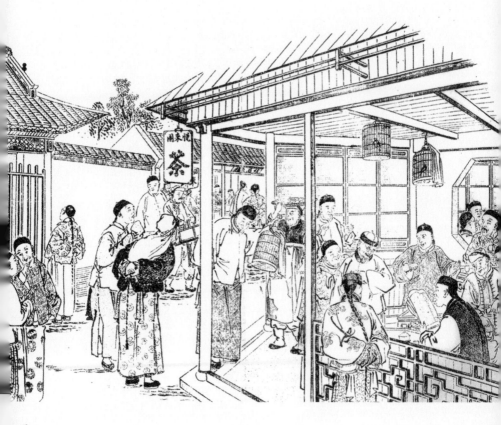

茶飲

柴、米、油、鹽、醬、醋、茶是我們開門七件事。可見飲茶早已成為國人日常必需的習慣。我國產茶地區有：江浙、兩湖、安徽、四川、福建、兩廣、雲貴、台灣，涵蓋了華中、華南等地方。

北方氣候寒冷不適於種茶，在飲茶方面不如南方考究。近年來臺灣茶藝盛行，把飲茶提升為一種藝術。

茶藝講究六要：茶、器、水、火、人、事。茶的採摘炒焙及收藏為六要之首，其次是茶器，尤其是茶壺要小，最好是陶製，水和火候都要有所選擇，共同飲茶的茶友必要是富有雅趣的人，飲茶的地方要有相當的配合加以佈置，這六項缺一就不足以稱為茶藝了。

北平號稱文化古都，天津則是國際商埠，筆者生長在這兩個城市，印象之中沒有茶藝館，更不用說是用紫砂小泥壺泡茶了。北方雖然不出產茶葉，但是上至達官顯宦，下至販夫走卒，沒有人不喜愛喝茶的。

早在抗戰以前，天津市很多茶社茶樓，街頭巷尾有水舖，專門供應開水，有如上海弄堂「老虎灶」，一般家庭習慣用上有提樑的筒形茶壺，沏上一大壺茶，放在茶壺套裡保溫，隨時有熱茶可喝。整天在戶外工作的人例如：工人、攤販，即使值勤的警察，開電

車的司機，都離不開茶，大街小巷經常有賣「大碗茶」的，挑著一副擔子，一頭是大號茶壺，另一頭是籮筐，裝了很多大號茶碗，沿街叫賣，賣完一壺再加新茶葉到就近水舖去加開水，再挑出來賣。

北平沒有水舖賣開水，也沒有沿街叫賣「大碗茶」的，但茶館特別多。

北平的茶館大約可以分為四種類型：第一種是茶社，喝茶的客人多是知識份子，其中有很多南方籍的京官，民國以後落籍北平不回南方了，這些客人對飲茶比較有修養，是屬於品茗型的。第二種是茶樓，除了喝茶以外供應包子蒸餃、餛飩燒賣之類的點心，是屬於吃喝型的。第三種是茶館，客人比較複雜，各行各業的人都有，好似今日臺北橋的橋頭，等於是人力市場。白天賣茶，供應花生瓜子，晚上請人來說書，日夜客人不同，晚上另外集結了一批聽說書的客人，說書到最後有「扣子」，聽的人會每天來聽，是屬於噪雜型的。第四種是茶棚，有在城外關廂，大道路邊，也有在廟會什刹海，搭起一個布棚子來賣茶，做過路客人的生意，是屬於臨時型的，這種茶棚也叫「雨來散」。

北平人喝茶很多是自備茶葉，進茶館先把一包茶葉交給茶房，沏好一壺茶，然後把那張包茶葉的紙，繫在壺嘴上端過來，表示這位客人是自備好茶葉與眾不同。北平茶葉店賣茶葉，有人專門要小包裝，每包只沏一壺茶，這些小包茶葉，在包裝紙上也印有茶莊的字號，茶葉紙繫在壺嘴上店名要朝

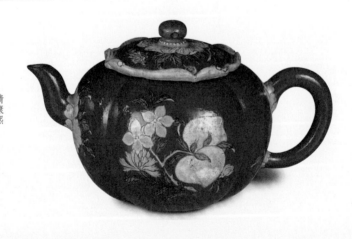

清康熙
宜興胎畫琺瑯萬壽長春
海棠式壺

120

外，別人一眼可以看出是那家茶葉，說穿了這是充面子，不是真正懂得品品茶。

茶藝六要之中，最堪玩味的是茶具，茶具之中又以茶壺最值得玩賞，今年春節國立歷史博物館舉辦明清宜興壺藝精品展，展出很多收藏家的珍品，也吸引很多觀眾觀賞。

江蘇宜興製造的陶壺聞名世界，大約從明朝正德年間，此地有人手製陶壺、讀書文人視為文玩，在陶壺上題字作畫，品茗以外，把玩茗壺也是一大樂趣。

原文刊於國語日報。
民國七十八年三月九日第十二版。
1989 / 3 / 9

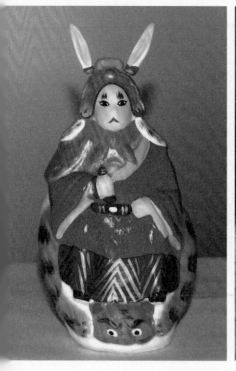

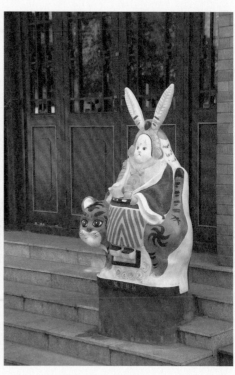

老北京兔兒爺

國子監街的一家商店
門前的兔爺
維基百科

122

中秋節

每當中秋佳節，有許多人家都喜歡攜帶水果月餅飲料，找個風景好又空曠的地方去賞月，很多風景區一下子成為人擠人的鬧市，節日過後，遍地垃圾。近年來喊出「莫教嫦娥笑我們髒」的口號，據說已經有了成效，賞月的人都附帶了垃圾袋，把自己的廢棄物帶走。

記得以前北平人過中秋節，很少往外跑，大家都住的是傳統四合院，中庭的院子很大，中秋夜全家都坐在自家院子裡賞月。院子中間擺上一張大八仙桌子，陳列各種水果月餅，正中豎起月光神禡，兩旁花瓶插上雞冠花，另外有一竹簍子煮熟了帶殼的毛豆莢，是月中玉兔兔供品，祭月是由家中女主人主祭，然後分配水果月餅每人一份，此時小孩們都會買一尊兔兒爺，各自抱著自己買的兔兒爺玩耍。兔兒爺是用泥入模成型，陰乾之後加以彩畫，兔子穿上蟒袍玉帶，戴上金盔金甲，兩隻兔子耳朵是另外用泥製成，用竹籤裝在頭頂上。

兔兒爺大約有兩三尺高的，小的也有五、六寸高，有的坐在雲端，有的坐在虎豹之類猛獸身上，兔兒爺雖然很威風，卻沒有人當神明來供奉，淪為小孩子應時玩物，泥製兔兒爺沒有經過窯燒，一碰即碎，很容易打破，北平有一句俏皮話：「隔年的兔兒爺—老陳人兒啦！」比喻資深年久的意思。

老北京出售兔兒爺玩具的小攤
維基百科

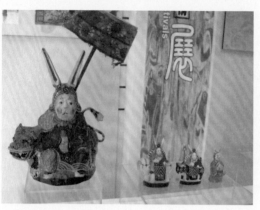

北京民俗博物館（東嶽廟）
中收藏的兔兒爺玩具
維基百科

現在大陸的北京，四合院依舊，但已經不是獨家居住，成為大雜院了，住戶增多了，院子是大家共用的，有人加蓋房屋佔了一部分院子，有人堆置東西也佔了一部分院子，每家佔去一點，院子就小了，擺不下八仙桌子，更不必說在院中賞月了，大陸同胞是否與台北人一樣舉家出外賞月呢？不太清楚，嫦娥已經有一兩年不再笑我們了，假如她回頭看看那些四合院的情景，必然會笑出淚水來。

原文刊於國語日報。
民國七十八年九月十四日第十二版。
1989 / 9 / 14

中秋節話兔兒爺

每年陰曆八月十五日是中秋節，遠離家鄉的人，仰望明月當空，不免引起思鄉之情。

臺北往往在中秋佳節氣候常是多雲，難得一睹明月。北京故鄉此時正是水果種類最多的時節，桃、杏、梨、棗、蘋果、石榴、柿子，一應俱全，晚飯後在院中擺設方桌，堆滿水果月餅，名義是祭月，實際是賞月分食果品，孩子們抱出「兔兒爺」玩耍。

「兔兒爺」是北京獨有的泥塑玩偶，傳統的神話故事，月中有嫦娥，還有玉兔，老一輩人喜歡講述嫦娥的故事給兒孫聽，玉兔在月宮不停搗藥，玉兔是嫦娥唯一的寵物。中秋節北京製做玩偶的人設一種「兔兒爺」玩偶，是兔首人身，中國古代有很多吉祥物是混合多種動物集於一身的如龍、鳳、麒麟，「兔兒爺」也是如此，做成盔鎧甲冑如大將軍樣，或蟒袍玉帶狀似王侯樣，端坐在獅虎猛獸背上，儼然自得。兔子不怕猛獸，坐在牠的背上，如同西方的米老鼠竟敢戲弄大笨貓是同樣心理，博得一笑而已。兔子扮成王侯將相，一對長兔耳和三片兔唇依然保留如故，既然冠帶威武就不能稱兔子，尊稱「兔兒爺」。

早年北京每到陰曆八月，在大街上就出現有賣「兔兒爺」的，擺起攤子像似疊羅漢，大大小小的「兔兒爺」彩色繽紛排列成行。《燕京歲時記》有云：「每屆中秋，市人之巧者，用黃土博成蟾兔之像以出售，謂之兔兒爺，有衣冠而張傘者，有甲冑而帶纛旗者，

有騎虎有默坐者，大者三尺，小者尺餘。」《都門雜泳》云：「莫提舊債萬愁刪，忘卻時光心自閒，瞥眼忽驚佳節近，滿街爭擺兔兒山。」

中秋節孩子們都想有一座「兔兒爺」玩賞，就像老舍在「四世同堂」中寫祁家老爺爺中秋節沒忘記買個「兔兒爺」給重孫子，北京人的生活習以爲常了。大型「兔兒爺」中秋節過後，用紙包好收起來，等明年再拿出來玩，北京有句歇後語：「隔年兔兒爺—老陳人兒。」意思是說：這是一位熟悉環境又敬業的人。

大陸文革來臨，「兔兒爺」都被打破了，「老陳人兒」不見了，怕惹事生非。沒想到改革開放，招來各地觀光客，這些外賓沒忘記「兔兒爺」，爲了經濟效益，觀光紀念品商店全年都有「兔兒爺」賣，沒有人再忌諱「老陳人兒」了。

筆者有一次造訪盧溝橋，是中秋節之後，看到橋頭有很多月亮佈景尚未撤除，直覺的想到此處必然是不久之前舉辦過月光晚會。信步走進宛平縣城，迎面忽見一高大「兔兒爺」身高約有一米七、八，穿著京戲中稱之爲「靠」的武將戲服，背後插有四桿「靠旗」，京戲術語稱它爲「硬靠」，沒有「靠旗」稱「軟靠」，左手插腰，右手執啞鈴，威風凜凜，肅然起敬。這麼大號「兔兒爺」是畢生僅見，不知道如何收藏，能不能留到成爲「老陳人兒」更不得而知。文革革了「兔兒爺」的命，現在又冒出一個碩大無比大「兔兒爺」，證明民族文化是日積月累的生活方式，千百年來的傳承，豈能用革命方法除掉。

兔兒爺攤兒
八月中秋應節玩偶
以兔兒爺為最空腹
泥胎以瓦模刻成彩
繪鮮妍金碧奪目小
者寸二寸大者可二
尺皆抹額狐裘紅袍
金甲猶戲中之大將
坐騎或為獅虎象馬
羊或坐於山石葫蘆
架仙桃牡丹彩雲等
大者背後有小孔可
插紙製大纛及傘蓋
甚是威風節日過後
色好收藏明年再玩
故京中歇後語隔（音
接）年的兔儿爺—走
陳人儿即謂舊相識
之意其他尚有兔儿
爺拍胸口—肚子里没麼儿喻無
本事也另圖中販者手持之物
名為呱嗒嘴儿

長春并識

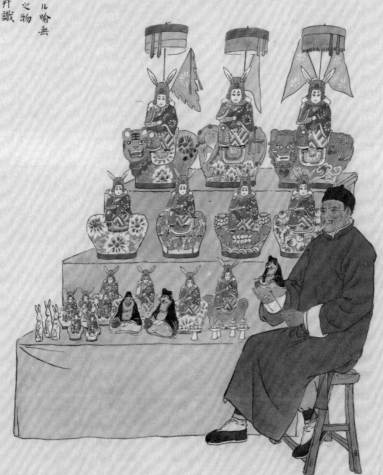

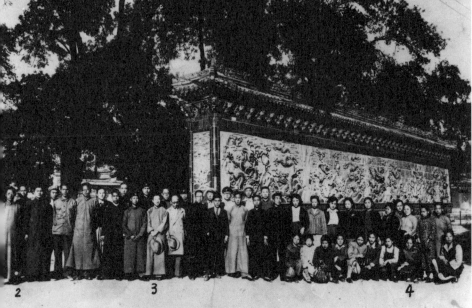

影合體全念紀年週二十立成會畫廬雪日十月十年三卅國民華中

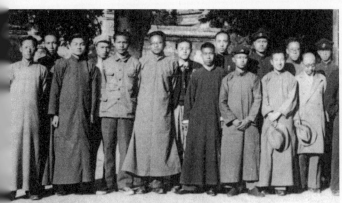

民國三十三年
雪廬畫會

1 鍾質夫
2 晏少翔
3 吳文彬
4 李鵾

局部放大

憶雪廬

北平的美術學校，屈指算來不下有四五處，除了國立藝專之外，有京華美專，輔仁大學設有美術系，師大設有工藝系，還有美術職業學校，古物陳列所附設的國畫研究所等。北平的畫家，有各立門戶謀徒授業，也有湊在一起立案招生的，例如：雪廬畫社，就是由幾位志同道合的畫家所組成的，辦了立案手續，專門教授國畫。

雪廬是那一年成立的，已經記不清楚了，在抗戰期中這幾年，雪廬畫社很熱鬧過一陣，大概是人們心情苦悶，轉而來學畫的人多了，我就是這個時候開始到雪廬畫社來學畫的。

民國三十一年，我剛剛讀高中，學校整天搞「大東亞共榮圈」，天安門「開會」，遊行，「掃除英美文字」。那時候，心裡很煩，我家住在北平南長街，和中山公園及中南海，只一牆之隔，常常從西華門轉彎，進中山公園後門去散步，冬天來溜冰，夏天來划船。有一次在春明館看到雪廬畫社開畫展，我本就喜歡畫，進去一看琳瑯滿目，幾乎不能相信這些作品竟是出自學生的習作。

看過這一次畫展之後，我決定也去學畫了，衡量了一下學校的功課負擔，決定在每個星期天早晨去雪廬。

雪廬畫社在北平西四牌樓北，太平倉對面，武王侯胡同路南第一個門，是由晏少翔和

鍾質夫兩位先生合辦的，分山水、人物、花鳥三組授課。

花鳥組是由鍾質夫先生執教，鍾先生名鴻毅，字質夫，夫人都範華女士也是位畫家，鍾先生的老太爺寫一手趙孟頫，專畫石頭，趣味高雅。鍾先生的花鳥以工筆見長，雙鈎沒骨設色清新。

人物組是晏少翔先生執教，晏先生畫如其人，淡雅脫俗，夫人李夢庚女士也畫工人物仕女，十年前在台北市開封街，中華文物館的裱牆上，曾見晏夫人一幅仕女圖付裱，此畫我在三十年前曾臨過一次，印象深刻，不知今屬何人。晏先生的作品在台北中國眼鏡公司見到十二生肖故事冊頁，（今已裱為四條屏，每屏三頁），這十二開冊頁是晏先生住北平黃化門時，給榮寶齋畫的「筆單」－，當時我曾在場，每畫成一頁即命我照臨一遍，畫成之後，榮寶齋又請壽石公先生題詞，迄未再見，不想又在台北中國眼鏡公司壁上重逢。

山水組最初是由王心竟執教，後來改由季觀之先生，又改為金哲公先生，再改為季觀之先生2，季先生是山東人，山水長於「小斧劈」，曾見為同學改畫，右手握筆，左手燃煙，邊改邊吸，手不停揮。夫人何淑靜女士也是畫家，季先生的山水工於法度，很有宋人的味道。

雪廬的畫風是以工筆為主，認為初學國畫從工筆入手，可以奠定良好的基礎，所以雪

雪廬畫會復會畫展，三位老師合影，鍾質夫（左）晏少翔（中）季觀之（右）
工筆畫學刊

盧畫社要求同學在技巧上要多下工夫，避免過早放縱。

雪盧照例在三月間舉行一次畫展，三月正是中山公園的牡丹花季，雪盧的同學們在這個風和日麗的時節，把一年之中的課業，經過評審之後，參加展覽，展品可以出售，售出之後提取百分之二十作爲畫展場租和其他開支，同學們在這一年一度的畫展中，都能有相當收入，足夠一年的學費和紙筆顏料費。因爲參展數量沒有限制，凡是通過評審的作品，都可以展出，所以一個人出品二、三十幅畫是很平常的，每次雪盧畫展，場地佔得特別大。佈置一個近千件作品的畫展，實在不是一件簡單的工作，由於場地受日程的限制，佈置會場的時間很匆忙，晏少翔先生在每次畫展之後都說：「唉！開一次畫展，比辦一棚喜事還麻煩！」雖然麻煩，每年一次的雪盧畫展卻從未脫過期。

自從中山公園開了一家「集賢山房」之後，雪盧畫展省了不少麻煩，「集賢山房」是一家專門承辦畫展的店，兼做裱畫、代售筆墨畫具，這家店的主人叫魏齊，在北平以製做石青石綠聞名，「集賢山房」專辦畫展他們的生意範圍不出中山公園，凡是展覽會應用的東西應有盡有。同學們最感覺頭痛的是裱畫，因爲畫裱多了固然花錢多，如果不能出售存放不易，尤其是帶鏡框的畫，更是麻煩，自此以後只需把畫交給「集賢山房」，他們有鏡框出租，既免搬運，更是麻煩，花費也不多，非常方便。

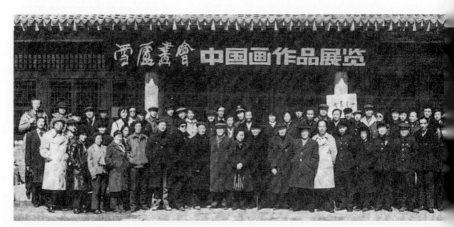

這一篇拙文完成於去年夏天，此時正巧得到安徽省博物館研究員石谷風先生來信，附寄幾份剪報影本，有民國二十八年出版的新北京報報導雪廬畫會舉行畫展消息，細看之下，筆者之名赫然在內，距今將有半世紀，令人慨慨不已！谷風先生為畫壇前輩受黃賓虹大師賞識，著作頗豐。　筆者附識

雪廬畫展每次都有幾百件畫售出，如果照定價提取百分之二十，除了場租和所有開支

除去還可以餘錢，這筆錢畫社並不要，雪廬有個別開生面的舉動——老師請學生。

記得有一年在北海五龍亭擺了五桌酒席，師生盡歡開懷暢飲，吃完了之後一算還沒用

完，又玩了一次頤和園，自然是車費、野餐都由畫社請客了，回想起來記憶猶新。

在台灣的雪廬同學有好幾位，常見面的有李景蘭、詹樹義，這兩位都在台北開過個展，

民國二十八年新北京報，報導雪廬畫展工筆畫學刊

民國二十八年新北京報副刊版
所刊載雪廬畫會展覽報導剪報

另外一位孫季韜現已從商。

有一次在歷史博物館開會，遇到服務嘉義中油公司的馮諄夫先生，馮先生是民初畫家金北樓的門人，攻山水人物，是台灣僅有的兩位湖社畫會會員之一，另一位是金勤伯先生，相談之下，原來馮先生就是與晏先生鍾先生二位聯合創辦雪廬的人，後因保定另有高就，山水課改由王心竟先生擔任，在雪廬雖未蒙馮先生教誨，如今竟在台北相遇。

原文刊於藝壇雜誌三十七期。

約於民國六十年五月。

註釋：

1 「筆單」－就是按照自訂潤例接獲的定件。

2 最近閱讀「大陸去來」一書，作者朱君逸先生稱：「幾位老畫家，像是北京的李可染，南京的錢松岩，潘陽的季觀之，都挺有名」知道季先生已經不住在北平了。

晏少翔與吳文彬
2004 年於瀋陽合影

記北京雪廬畫會

民國初年北京成立了中國畫學研究會，不久又組織了湖社畫會。北京的畫家幾乎都是這兩大畫會成員，畫學會以北京中山公園董事會爲活動中心，湖社則以北京錢讓胡同爲會址。

兩會均有期刊發行，各有培植新人傳授畫藝的計畫。鍾質夫便是早年由湖社培植的畫家，先後從李鶴籌、劉子久習畫，再入故宮博物院武英殿國畫研究所研究。同在該所研究學員尚有人物畫家晏少翔，現在台灣有名畫家孫雲生，已故女畫家吳詠香。該所指導教授有黃賓虹、張大千、于非闇、壽石工等名家。

鍾質夫、晏少翔均爲湖社評議，晏氏畢業於北京私立輔仁大學教育學院美術系，對於國畫傳承有其理想。民國二十三年與鍾質夫共同組織雪廬畫會，會址是在西四牌樓以北武王侯胡同五十號鍾質夫住宅外院書房，一方面進行畫會活動，一方面開課授畫，最初分爲花鳥、人物、山水三組，均採個別教授。花鳥由鍾質夫講授，人物由晏少翔指導，山水初由金哲公、王心竟主講，後由季觀之擔任，季氏亦爲輔仁大學美術系畢業，擅長細筆山水。

雪廬畫課始終保持工筆畫教學，著重國畫基本功力培訓。後增篆刻組，由名篆刻家金

禹民執教，金氏篆刻名聞故都，尤其擅長於治作印鈕，其刀法之精細，造型之古雅，比美乾隆名雕刻家尚均。

北京仲春三月，中山公園培植名種牡丹自花塢移至戶外，進入「三月牡丹四月芍藥」的賞花季節，中山公園原爲明清兩代社稷壇，西壇牆外有大片合抱柏樹，形成天然涼棚，樹下擺設露天茶座，賞花之餘在此品茗，柏林對面有成排房舍名爲春明館，此時正是一年一度之雪廬畫展展出，數以百件工筆畫陳列其間，品茗過後前來觀畫。

當時北京沒有美術館、畫廊，更沒有文化中心，此處已成爲文藝學術界人士雅集之所，故都人士多喜歡到中山公園休閒，因此中山公園所有空閒的房舍，都成了舉辦畫展的場所。

當時畫展並不忌諱在標籤上寫價錢，也不忌諱掛紅條直書某人訂。畫家也會遵守畫壇倫理，自己的作品應該在那個價位上，每個人都知道，不會離譜，很少有爲出風頭，定高價而貽笑大方。

目前在台灣辦一次畫展場租很貴，大家分攤，作品裝裱配框的負擔更是無法減免，而且展覽作品事後如何處理，都成爲棘手問題。雪廬畫展最初也有同樣問題，後來中山公園迤南開設一家集賢山房，可以租賃畫框，畫件托平入框，底襯用整幅綾錦，不需畫家動手，他們有專人運送代爲佈置掛畫，試想當時尙無壓克力板，若是六尺大畫裝框加上玻璃，它的重量不問可知，如何能搬

黃賓虹

136

得動它?這些出力的雜事全由集賢山房服務。中山公園每一處畫展場地,他們都瞭如指

掌,搬運畫件、佈置展覽駕輕就熟。他們有名貴的紅木鑲螺鈿、花梨紫檀雕花、鍍金獸

頭銅環的畫框襯入整張古錦,畫經小托裝入顯出富麗堂皇的氣勢。

參加雪廬畫展的作品,是由指導老師就平時作業先作初選,展覽前一個月,每位學員

將一年來獲得初選作品集中起來,進行複選,符合展出水準即可參加展覽,不限制件數。

畫展不攤付任何費用,作品被識者收藏,自潤金中扣除二成,作為展覽開支費用,如

有結餘則作近郊旅遊,去頤和園觀光,全部花費來自展覽結餘。

雪廬畫會一年中舉辦第二個活動,是「時賢扇展」,展出摺扇扇面與絹面團扇,地點

是中山公園水榭,參展畫家以雪廬會員為基礎,北京著名畫家也應邀參加。

摺扇在今日電扇空調普遍的時代,早已不再流行,當年馬壽華先生在世之時,身著長

衫,夏天依然手中一把摺扇,平添幾許優雅氣氛。

北京文人雅士對摺扇的愛好,較之今日紫砂茶壺尤甚,對扇骨質材刻工,扇面書法與

繪畫,都要精挑細選,而且不斷的增加新藏品,每天有不同的摺扇換用。社交場合增加

談助,擴展人際關係,就在這一把小小摺扇之中。

「時賢扇展」應邀參加的書畫名家很多,印象深刻者有齊白石、蕭謙中、汪愼生、汪

雪濤、溥松窗、啓功、祈井西、田世光、壽石工、宋君方、曹克家、張其翼。齊白石所

畫的扇面下角加蓋鋼印為特殊。

扇面被收藏頻率非常高，往往扇展結束之後，仍要趕畫畫訂件，幾乎整個暑假都要揮汗作畫，可見當時對扇面的需要量很大。

雪廬畫會會員不交會費，每月只交學費四角，沒有理監事，更不必選舉，所有會務分由鍾質夫、晏少翔兩位老師負擔，一位管文書檔案財務，一位負責教務及對外聯絡，其他活動例如展覽旅遊，學員分擔工作，以臨時編組方式任事，有條不紊。

民國二十八年筆者尚在初中就讀，沒有現在升學壓力，決定參加雪廬畫會，課餘習畫。愛好人物畫遂入人物組，每週上課兩次，晚飯後攜帶畫筆顏料來雪廬習畫。

民國三十年到三十二年這段時間北京尚在淪陷之中（日本佔領），生活日見艱苦，對雪廬畫會卻是影響不大，會員增加到兩百人，上課時不時傳出一些生活資訊，何時配給麵粉，何處可以購得砂糖。

黃賓虹大師，抗戰期間留居北京，黃大師為雪廬諸生定期講課，深入淺出，強調師法自然，注重筆墨，不要一昧臨摹成稿，要多探討多觀察。

雪廬郊遊亦即是戶外教學，事後鼓勵作合作畫，即席鍛練構圖思考能力，章法疏密，色調配搭，時有新意出現，雪廬之有別於其他團體也在於此。

民國三十三年筆者高中畢業考入國立藝專，因課業繁重，沒有再去雪廬，聽說已移到

青年會上課。抗戰勝利之後局勢起了變化，民國三十七年離開北京來到台灣。

四十年後接獲晏少翔師來信，告知鍾質夫、季觀之兩師均在瀋陽逝世，同時自香港也傳來金禹民師中風後單臂刻印消息，後逝於北京。

晏、鍾、季三師同任教於瀋陽魯迅美術學院，一九八八年雪廬畫會竟在瀋陽復會，並在瀋陽故宮舉辦了一次大規模畫展。

一九九〇湖社畫會在瀋陽復會，雪廬成員加入湖社，從此雪廬畫會在畫史上畫下句點。

雪廬三位創始人，由始至終沒有分開，同在一處六十餘年。台灣畫會多不勝數，只見展出一兩次即無下文，畫家合作不易，雪廬得有花甲之年，足以為式。

雪廬健在會員在台灣除筆者之外，李鵑已謝世，詹樹義已停筆多年。

在大陸各地尚有袁穎一、孫文秀、馬溯傑、索又靖、白潔蘋、郭硯秀、宋國英、劉樹田、馬紹宸、王仲華，很多位都超越了古稀之年。

晏少翔師亦八四高齡，鍾質夫、季觀之兩師亦先後辭世。雪廬畫會始終走工筆畫路線，不虛浮不誇張，在中國畫壇上留下很深的足跡，以為後世模範。

原文刊於工筆畫學刊第二卷四期。

1997／10

湖社畫會今昔

一、前言

民國八年，北平成立中國畫學研究會，民國十五年又有湖社畫會誕生，這兩個繪畫團體，在北方畫壇產生了很大影響，在中國近代繪畫史上佔有相當篇幅。

筆者生晚，自民國三十一年始從晏少翔教授習畫，晏師為湖社畫會評議。民國三十三年春季隨晏師舉行「師弟畫展」於北平中山公園水榭南廳。湖社畫會會長金潛庵先生蒞臨，承晏師引薦得識一代大師。潛庵先生當場選訂拙作「太白醉歸圖」為湖社收藏，並相邀參加湖社畫會為會員，已為五十年前往事。

中共文革湖社早已摧殘始盡，近年大陸開放，聞晏師健在並有意恢復湖社。筆者兩次赴大陸，與金潛庵先生公子金魯瞻先生及多位湖社畫會前輩畫家晤面。返回台灣後整理所獲資料，草成本文，掛一漏萬，必所不免，尚望方家惠予指教！

二、中國畫學研究會始末

第一次世界大戰結束之後，中國列為戰勝國，參加凡爾賽和會，要求當年侵華各國，返還庚子賠款，作為振興中國教育文化之用。美國返款開辦清華大學，法國返款開辦中

法大學，日本返款一部份用於開辦中國畫學研究會，當時得到總統徐世昌贊同。[1]

民國八年（1919）中國畫學研究會宣告成立，由金北樓出任會長。[2]

中國畫學研究會成立之初，即與日本美術界取得聯繫，輪流在中日兩國舉辦聯展。民國九年（1920）首屆中日繪畫聯展，會長金北樓攜帶中國畫家作品親自赴日與會。次年在日本東京舉行第二次中日聯展，會長金北樓攜帶中國畫家作品赴日。第四屆聯展日方亦擴大於東京大阪兩地舉行。第三次聯展在中國北平上海兩地擴大舉行。金會長再次攜帶中國畫家作品赴日，並與日方研討創辦畫學博物館，古物陳列所，以發揚中華固有文化。

民國十五年（1926）金北樓氏自日本返國後不幸病逝於上海，中國畫學研究會因會長病逝，群龍無首，遂由周肇祥接管。[3]

三、湖社畫會的成立

周肇祥接管中國畫學研究會，引起眾多會員不滿，紛紛退出，金北樓之長公子金潛庵則另行成立湖社畫會。[4]

湖社之由來，源於金北樓號藕湖，畫會於金氏逝世百日以後正式成立。會址設於北平錢糧胡同十四號金宅，中國畫學研究會退會會員達三百餘人，參加湖社均取一湖字別號，用資紀念北樓先生。庚款補助未幾中斷，湖社經費則由金潛庵獨

湖社月刊封面為金北樓先生

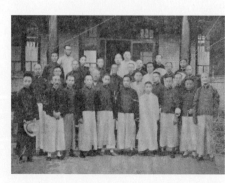

1928 年湖社成員

自負擔。

民國十六年（1927）日本政府追贈金北樓三等瑞寶勳章一座，並由日本名畫家渡邊晨畝親來北平代表頒贈，並成立中日繪畫研究會，湖社畫會與日本美術界交往頻繁。

民國十七年（1928）中日繪畫研究會在上海瀋陽兩地舉辦展覽，日本名畫家荒木十畝、川北霞峰、渡邊晨畝，來華與會，張學良時為遼寧省主席，親臨參加給予支持。此後上海、大連、瀋陽，不斷舉行中日美展。

民國二十年（1931）比利時建國百年博覽會，湖社畫會甄選會員作品參展，獲得獎狀十九幀，陳緣督、張紫垣獲金牌獎。[4]

四、湖社的顛峰時期

湖社畫會先後與日本方面聯合舉辦古今畫展：民國二十一年（1932）在大阪舉行「宋元明清畫展」，民國二十三年（1934）在東京又舉行「唐宋元明清畫展」。金潛庵先生攜歷代名蹟及湖社會員作品赴日，結合日本公私收藏，聯合盛大展出，出版名畫大觀，此時堪稱湖社畫會顛峰時期。

當時湖社成員囊括平津書畫名家，如胡佩衡、秦仲文、蕭謙中、于非闇、趙夢朱、劉子久、汪愼生、陳緣督、吳鏡汀、李鶴籌、陳少梅、惠孝同、周懷民、田世光、

湖社月刊內頁

湖社月刊

陳霖齋、徐北汀、孫菊生、溥心畬、溥雪齋、溥松窗、溥儼、溥佐、溥傑，幾位溥字輩

滿族貴戚。湖社「評議」如惠孝同，陳少梅主持天津分會，另外漢口，上海，汕頭，東

北各地紛紛成立分會。北平地區另由「評議」溥雪齋、溥松窗主持松風畫會。晏少翔

鍾質夫、季觀之主持雪廬畫會，陳霖齋主持四友畫會，傳授畫藝，推展湖社會務。

日本畫家與湖社往來較爲密切的有：渡邊晨畝、荒木十畝、正木直彥、小寶翠雲、川

合玉堂、竹內栖鳳、岡部長景、西山翠嶂、菊池契月、西村五雲、清浦奎吾、勝田蕉琴、

水田竹圃、矢野橋村、永田春水、上野秀鶴、中尾天一。5

湖社畫會爲了培養國畫人才，傳授畫藝列爲重要會務，國畫教學成爲經常性普遍性的

工作。

由湖社月刊推薦發表。

每月有定期評鑒會，各教學單位，提供學員作品參加評鑑，學員或會員作品優異者，

「湖社月刊」爲湖社畫會期刊，先爲半月刊，後改月刊，刊登歷代名畫，畫論著作，

會員作品，畫壇簡訊等，其發行範圍遍及東南亞各國，日本及歐美等國。

湖社畫會既是畫學研究的團體，也是畫家聯誼組織，更是一個傳授畫藝的教學機構。

五、湖社劫後復興

盧溝橋之役揭開抗日戰爭序幕，對於湖社畫會除了經濟影響財力不足，停止湖社月刊

的出版之外，其他教學展覽活動依然進行，民國三十三年、三十四年（1944、1945）曾在

天津，上海兩地舉辦畫展，當時湖社會員多達四百人左右。

民國三十七年（1948）金潛庵病逝，時局動盪，湖社乏人主持。未幾大陸變色，隨後

文革災難來臨，湖社收藏文物書畫均被掠走，錢糧胡同湖社舊址，亦遭強佔任由十數戶

人家分住，各據一室，一場浩劫，面目全非。[6]

湖社「評議」趙夢朱、王心竟、晏少翔、鍾質夫、季觀之均被遣

至瀋陽，派至魯迅美術學院服務，健在者僅晏、季兩位，餘已謝世。

晏師則決意恢復湖社畫會，繼續奉獻力量。由於大陸尚不准許成立

全國性人民團體，以遼寧湖社畫會名義正式成立。瀋陽魯迅美術學

院大力支持湖社各項活動。[7]

民國八十三年三月十七日，中華民國工筆畫學會主辦之兩岸名家

工筆畫大展，大陸畫家作品即由遼寧湖社代為徵集。

六、結語

湖社畫會生長在一個新舊交替戰亂頻仍的時代裡，湖社的畫家雖然是以維護傳統為職

志，但都能體認到在與自身特點相吻合的某些傳統內涵來建立自己風格，很多畫家試圖

以寫生，來加強傳統國畫的表現力和清新格調，與清末畫家一意摹古迥然不同。

海峽兩岸名家工筆畫專輯

民國 83 年 3 月 17 日
中華民國工筆畫學會主
辦之海峽兩岸名家工筆
畫展畫冊之封面

145

湖社成員在感情上包含著對傳統文化的尊重，與民族文化的自信。而湖社的藝術探索

和實踐，從藝術史中發展證明，包括文人畫在內的傳統繪畫，並非是一個無波的死水。

藝術發展，有其自身的邏輯，當時雖有改革國畫呼聲，湖社是隨藝術實踐，配合社會

發展，改變國畫是湖社內在要求，由傳統形態向現代化形態轉化，是漸進的，而不是革

命的。8

遼寧湖社畫會吸收了很多才華洋溢的中年青年畫家，希望在歷史巨變中重生的湖社繼

續發揚光大。

註釋：

1 徐世昌字菊人，晚號水竹邨人，天津人，光緒丙戌翰林，官至大學士，至民國為大總統，工書
　餘事作畫，筆致秀逸，迴異凡流。見畫史彙傳補編卷一。

2 金城字鞏北，一字拱北，號北樓，吳興人，工篆刻，山水花卉均精，善臨摹幾能亂真，日本人畫之好，
　因君之指導一變其宗旨，民國十五年卒於上海，著藕廬詩草。見畫史彙傳補編卷三。

3 周肇祥字養庵，山陰人，工畫梅花，書宗過庭，詩亦清新，長古文詞，精鑑賞，富收藏。見畫史彙傳補編
　卷三。

4 參閱張朝暉撰湖社始末及其評價，文收中國藝術研究院美術研究所出版美術史論一九九三年第三期。

5 同註四揭示。

6 金勤伯教授，前往北平探訪，返臺後面告筆者。

7 遼寧湖社於民國八十一年在瀋陽復會，推晏少翔為會長。

8 同註四揭示。

146

我進北平藝專是民國三十三年，當時北平尚在淪陷之中，學校的全名是：「國立北京藝術專科學校」，是三年制的專科學校，校址在北平東總布胡同十號，校長是王石之先生，教務長是胡佩衡先生。

淪陷區的學校，照例都派有日本教官，北平藝專自然也不例外，記得我們那位日本教官是姓伊東，這位伊東教官生來一幅長腿，上身和下身不大配合，走起路來活像一條大狼狗，於是同學們就叫他狼狗，日久他真正的名字也記不得了。

當時北平藝專分為繪畫、雕塑、圖案、陶瓷四科，繪畫科中又分國畫、西畫兩組，我是就讀於繪畫科國畫組的。

國畫組的老師很多，除了教務長胡佩衡之外，在山水方面有：溥雪齋、溥松窗、秦仲文、周懷民、李智超。在花鳥方面有邱石冥、趙夢朱、田世光。在人物方面有：卜孝懷、黃懃忱、劉凌蒼。

溥雪齋先生是輔仁大學美術系主任，邱石冥先生是京華美專校長。特別值得一提的是幾位藝壇名宿如：黃賓虹先生、齊白石先生和蕭謙中先生，也都在北平藝專授課。黃賓虹先生，每星期必然帶一兩個卷子或是一本裱好的畫冊給同學們欣賞，邊講邊看，連講

兩節課老先生不休息。齊白石和蕭謙中兩位先生因為年高身體行動不便，不能到校上課，但每週必有畫稿給同學們臨摹。

國畫組除了繪畫課程之外，還有書法和篆刻，羅復堪先生擔任書法課，壽石工先生擔任篆刻課。

民國三十四年，對日抗戰勝利，教育部把北平的大專院校統統編為臨時大學補習班，北平藝專編為第八分班，班主任鄧以蟄，校務分處長為秦仲文，圖書主任為惠孝同（即台視導播惠群之尊人）。

在臨大八分班教授有十位：溥雪齋、溥松窗、吳熙曾、關廣志、錢鼎、曾一櫓、王靜遠、高麗芳、黃麟趾、壽石工，專任講師八位：趙夢朱、方志彤、張劍鍔、李旭英、葉麟祥、陳萬宜、孟玉崑、佟明達。講師十六位：田世光、陳煦、劉作中、了雲樵、曹承沛、徐振鵬、楊廊谷、艾克（德籍）、王世驤、李智超、楊建章、佟碩勛、羅承芝、周勵深、張恒壽、徐一蒼。導師四位：陸鴻年、王青芳、吳幻蓀、張維之。

北平藝專改為臨大八分班以後，原來四科改為：國畫、西畫、雕塑、圖案、陶瓷五系。

目前在台灣臨大八分班的同學不少如：

以製陶聞名的師大教授吳讓農和他的夫人齊紀政女士，油畫家郭軔，臘染名家胡永，畫馬名家王農，美術設計家梁雲坡，在鐵路局服務任發言人汪寶崙和他的夫人杜若英，此外龔桂如女士，黎用中女士，畢麗娜女士，康西達先生，劉秉均先生。也都從事美術

148

教育工作，各有不同成就。

走筆至此，吳讓農學長電話告知，整理書籍時覓得臨大八分班同學錄一份，刊有北平藝專沿革史，雖然文字簡略，也可以作為參考，遂錄如下以為本文結束。

「本校於民國七年四月，就西京畿道模範小學舊址重加建築，創辦美術專門學校，先辦中等部，二年畢業，可升入本科，另辦師範班，分中畫、西畫、圖案，第一任校長鄭錦。民國八年國務會議通過預算，准本科設中畫、西畫、圖案三系，每月經費九千圓。民國十一年實行招生，同時師範班中等部均停辦。民國十三年春，鄭校長調部，派沈彭年代理，秋間沈離職，續派陳延齡代理，沈陳二氏皆教育部僉事也。

民國十四年春，部派余紹宋為校長，未就職，本校奉令停辦，同年八月改為藝術專門學校，以專門司長劉百昭兼校長，增設音樂、戲劇，二系，明年劉校長去職，林風眠繼之，又明年林校長去職，秋間本校合併為北平大學校，本校改稱美術專門部，分男子部女子部，教育總長劉技自兼校長，而以編審員劉莊兼美術部主任。

民國十七年北伐成功，北平成立教育行政區，李石曾為北平大學校長，李書華副之，本校改為藝術學院，添設建築系為隸屬北平大學學院之一，聘徐悲鴻為院長，十月成立，十二月徐院長去職，李副院長兼代院長。

民國十八年六月，大學行政區制取消，李校長李副校長辭職，本院無人負責，由教授壽石工、熊佛西、汪申約、彭沛民、丁乃剛等組織院務維持會，民國十九年春，教育

149

部忽令本院改爲藝術職業專科學校，以張鳳舉爲校長，未就職，院務維持會電教育部請
收回成命，同時並與北平大學代理校長徐炳昶商准仍暫隸北平大學，並推壬代表赴教育
部交涉，秋間始由教育部覆電消去二字，乃改稱藝術專科學校，院務仍由維持會負責，
遂年結束。民國二十年秋間北平大學校長沈尹默派音樂系主任楊仲子兼代院長，民國
二十二年夏藝術學院學生已遂漸畢業　停辦，派李斌煜爲保管處主任。

民國二十三年一月，部令藝術專科學校即日成立籌備處，以嚴智開爲籌備主任，八月
一日部派嚴氏爲校長，成立繪畫（分爲國畫西畫）雕塑（分爲雕刻塑造）圖工（分爲圖案圖工）
藝術師範四科。

民國二十五年，嚴氏去職，部聘趙太侔繼任，將學制略變，取消藝術師範科，明年六
月，議別設高中部於阜城門內玉皇閣，籌劃甫竟，適值七七事變，趙校長南行，明年僞
教育部以王石之爲校長，接收本校，以校址爲日人所據，先在阜城門內井兒胡同開學，
繼乃遷入東總布胡同十號，前法商學院舊址，民國三十四年一月黃頵士繼爲校長八月日
寇投降，中央教育部派陳雪　辦理臨時大學補習班，本校改稱爲臨時大學補習班第八班，
以鄧氏任主任，學制仍舊，補習班科目增設黨義、國文、英文、史地等科，此本校

沿革之大略也。」

原文刊於藝壇雜誌三十四期。
約民國六十年二月。
1971／2

憶 胡師佩衡

胡佩衡，號冷庵，河北人，抗戰以前創國畫函授社，桃李滿天下，胡先生的山水有的地方像黃鶴山樵，有的地方像石谿，偶畫花卉，頗有白陽意味，胡先生作畫，下筆很快，握筆姿態也與常人不同，他用姆指食指和無名指執筆，把中指揚起，這是民國三十三年胡先生就任北平藝專教務長以後，我上他的山水課時所得印象。

胡先生有早起習慣，每天早晨去德勝門曉市溜逛一番。談到北平的曉市，真是個奇妙的地方，常常有文玩字畫出現，所以很多文人雅士都喜歡到這個曉市來逛逛。

胡先生住在北平西四牌樓北，後毛家灣胡同，名篆刻家禹民先生也住在此處，分租了胡宅三間房，算是胡先生的房客，我在進入藝專以前，常去金先生家學篆刻，寫篆字，得識這位山水大師，我考藝專，得到胡先生鼓勵很多。

有一次在金先生那兒看到好幾方圖章，有帶鈕的，也有沒有鈕的，原來這些圖章，是胡先生從德勝門曉市買回來的，事後有鈕的幾方白壽山，經過金先生重新修整之後，鈕獸奕奕如生，非常傳神，看了之後，我也有點心動，第二天一大早就跑到德勝門曉市去等胡先生了。

胡先生自己家有包車，每天他坐車來，一下車看見我就笑了，心想你這

胡佩衡先生
百度百科

個年青人也來逛曉市了！我一路隨著胡先生走，一個攤子接一個攤子，百物雜陳，很多買主和賣主都在袖中以手式討價還價，袖中乾坤局外人難以測知，很多琉璃廠古玩舖派出來搜購貨品的，也都相繼到來，都跟胡先生打招呼，謙恭異常。

德勝門曉市分很多區域，有舊衣服，有自行車零件，有五金用品，有一般舊物（行話叫雜項），我們所到的就是這個區域，這裡有鼻煙壺、水煙袋、圖章硯台、墨盒鎮紙、小玉件、陶瓷器、舊漆器，偶爾也會發現有前清的官服、頂翎涼帽、補服、花盆底、各種荷包。

胡先生逛了一圈，沒有買什麼，我倒是滿載而歸，最值得回憶的是在一個小攤上看到一堆碎墨，胡先生認為可以買下來，回家一粘就可以用了，花了兩角，相當一套燒餅油條的價錢，全部買下，回家仔細拼逗，竟是一方曹素功製的「紫玉光」，喜出望外，一直也沒捨得磨用，至今還留在身邊。

原文刊於藝壇雜誌五十九期。

約民國六十二年二月。

1973／2

152

憶 溥師松窗

我沒有上過溥心畬先生的課，在台灣隨著藝專校友會的校友們，隨聲附合的叫「溥老師」，每當提起「溥老師」，我便情不自禁的回想起，對我愛護備至的溥佺先生，因為他排行第六，北平人稱他佺六爺，或是溥六爺。

北平擅長畫馬的畫家很多，畫大筆潑墨的也有，畫工筆郎世寧一派的也有，不過最受行家激賞的，還是宋元一派的馬，這其中有兩位畫家最為著名，一位就是溥佺，另一位是溥佐，這兩位都是滿清宗室，溥佐排行第八，北平藝壇有「佺六佐八」之稱。

記得溥佺先生是民國三十三年下半年到國立北平藝專來教課的，他擔任山水課，同時溥雪齋先生，也到藝專來上課，同學們私下稱雪齋先生為大溥先生，溥佺先生為小溥先生，溥先生當時才三十多歲不到四十。因為年紀輕，所以沒有一點老氣橫秋的「王爺駕子」。上課的時候邊畫、邊講、口若懸河、筆不停揮，一連四節課下來，毫無倦容，同學們一點也不感覺枯燥。遇到用筆用墨應要注意的地方，溥先生就連聲說：「大家注意，看我下筆的地方，瞧！這麼轉折，看清楚沒？」同學們的眼光就隨著溥先生的筆走，他能把一些細小的筆墨技巧，像表演魔術似的，表演出來，如果借用北平一句俗話來說：「掰開了，揉碎了」的講解。

溥佺先生
互動百科

抗戰勝利了，溥先生每次上課都騎著摩托車並不像現在普遍，藝專所有的老師騎摩托車上課的找不出第二位來。勝利之後跟著便是歡迎國軍、慰勞國軍。北平藝專的同學，舉辦同樂會，邀請附近駐軍光臨參觀。白天演出平劇，晚間演出話劇，平劇之前，表演了一段「大頭和尚度柳翠」，我們給它起了個名字叫「啞劇」。

溥先生看過這齣啞劇「大頭和尚度柳翠」之後，出乎意料之外大加讚賞。把兩位表演的同學叫出來問長問短，其實這個玩藝兒，是從廟會上學來的，溥先生竟從來沒見過。

第二天溥先生沒有課，忽然駕車到校，身穿人字呢大衣，進入教室，仍然念念不忘那齣從廟會把式場學來的「啞劇」。談興正濃時，猛然打開大衣扣子，「你們看看，我今天穿的衣服好不好？」老天爺！原來在人字呢大衣裡面，穿了一件紫色緯絲的龍袍，大家一驚，正欲上前仔細欣賞一番，轉身說聲再見，騎上摩托車出了校門了。

他之所以受年青人的歡迎，就是因為無拘無束有個坦率真誠的襟懷。遇到沒有錢用，摩托車、照相機，什麼心愛之物都可以進當舖，遇到可愛的東西，無論是文玩字畫，珠寶玉器，要買就買下來，也不去問價錢，從不伸著手指頭算計。他跟什麼人都談得來，對於課業認員負責，時常因為沒有講到一個段落而到了下課時間了，他要求同學們跟他回家，接講下去。

我第一次去溥府，就是在這種情形之下去的，記得那一次講完課已經天黑了，他早已請溥師母準備晚餐了，堅持要吃了晚飯再走，如不從命，先將房門上鎖。然後把大狼狗放出來在院子守衛，以示請客決心，溥先生每次請吃飯都說是便飯，但是上桌的菜餚都

154

溥佺先生示範畫法

用墨之法

樹法

樹法

寒林

是四盤四碗整堂整套的瓷器裝著，飯畢欣賞餐具——官窯瓷器，算是獨具的一項餘興節目，大家把盤碗拿在手中仔細欣賞也是一樂。

不久藝專發現有職業學生活動，鬧學潮、罷課、開會，老教授都不來了，溥先生也不來了，他特別帶信給我，學校罷課，不可荒廢學業，回想恍如昨日。

原文刊於藝壇雜誌五十九期。
約民國六十二年二月。

1973／2

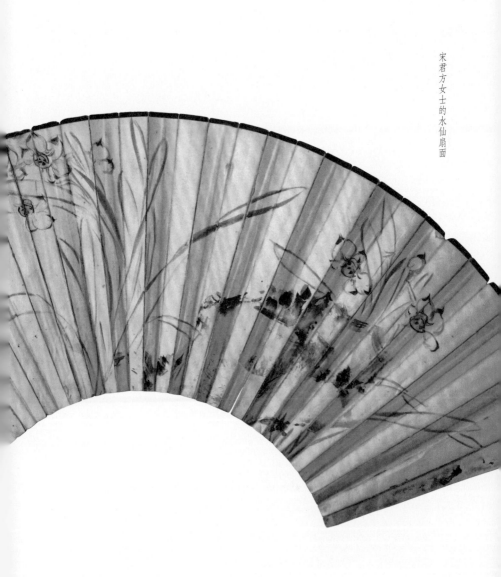

很久很久就想寫一點有關壽石工先生的事，每次拾起筆來又放下了，並非是懶，實在是不知道應該從那兒寫起才好。壽先生不僅是一位篆刻學家，同時也是一位書法家，他的詩詞文章又好，更是一位文學家，尤其值得一提的，他對於墨品鑑賞之精和收藏之豐，又是一位收藏家。我自己的知識不夠，實在是不足以介紹壽先生，又聽說他早年在東北待過一個時期，這個時期的壽先生如何，我也說不清楚，現在只能把我記得的，有關壽先生的一些瑣事，和我對壽先生的印象寫出來，也許會得到壽先生在台的故舊前輩們的援手，提供更多的資料和更多的指點，到那時能夠把壽先生的事蹟有系統的整理出來，這是最企望的事了。

壽先生單名一個鏞字，號石工，是浙江紹興人，久住北平自稱「越人燕客」，他是光緒十一年歲次乙酉生，如果算到民國六十四年應該是整整九十歲。

民國十七年北伐成功，北平成立教育行政區，不久又撤消了，那時候北平藝專的前身是北平大學藝術學院，校長院長都已辭職，藝術學院成了無政府狀態，於是就由五位教授組織了一個院務維持會，壽先生便是這五位教授之中的一位，後來藝術學院改爲國立北平藝專，直到抗戰勝利以後壽先生還在藝專授課，可算是北平藝專的元老教授。抗戰

壽石工先生
百度百科

157

時期，北平淪陷，壽先生仍舊在北平，住在西鐵匠營十八號，民國三十四年，他整六十歲。

我第一次見到壽先生是在北平雪盧畫社，矮矮胖胖的身裁，戴著一付深度近視眼鏡，經常是一襲藍布大掛，一雙布鞋，走起路來搖搖擺擺的，怡然自得談笑風生，是一位非常懂得幽默的老先生，夫人宋君方，原籍秀水，別號海葉，畫得一手寫意花卉，我藏有壽夫人畫的水仙扇面一面，據李葉霜兄見告，壽夫人也能篆刻，可惜我在北平無緣得見壽夫人的篆刻作品。

壽先生的幽默在北平書畫畫界中人人皆知，有一次壽先生到雪盧畫社來說了個笑話，說是有個古董商人，在家中宴客，席間客人有去往洗手間的，主人尾隨而至，請客人勿在此方便，命隨之入後院，到了後院主人手指樹旁一片黃土地說：「請君在此方便可也！」客人不解其意，但主人堅請其「就地小便」，只好恭敬不如從命了，便後，重新入席，此時又有客人離席如廁，主人仍照例請入後院同一地區「方便」，如此者約有三四起，均入後院無一例外。宴畢，眾客不解，問指空地小便是何意耶？這位古董商人，微笑著說，諸君有所不知，小弟後院之中埋有三代銅器，必須借重諸位者，也就是小弟今日請客的最終目的。

壽先生喜歡幽默，他的幽默隨處可發，久而久之，北平琉璃廠的那些書店、紙店、古玩店的老闆們，也對他開起玩笑來了，可是壽先生卻滿不在乎。

壽先生治印名滿海內，我們很難用簡短的幾句話，來說明他在這方面的造詣，暫借巢

158

章甫先生的幾句話來介紹壽先生的印藝：「先生之治印也，祖述秦漢，鞭策元明，不囿于古，不拘乎今，篆法一本六書，平澹中自饒新趣，不以奇巧取勝。」

壽先生認爲刻印和作畫一樣，也要講求筆墨，刻印的人要講求刀法，要在運刀上追求刀法技巧，刀法完備便是所謂「有筆」，有了完備的刀法，才能表現出篆書的筆致韻味便是所謂「有墨」。「有筆有墨」原是評鑒字畫的最高準則，現在被借用到治印上來，作爲印藝的準則也無不可。刻印要隨字畫之方圓屈折來運刀，絕不可因刀而害筆，一字之間，一印之內，有頓挫處，也有放縱處，有露鋒處，亦有藏鋒處，不能強字以就刀，治印貴在隨字所適。

壽先生治印用刀，是採用稍鈍的齊口刀，他不主張用很鋒利的刀，對於鋒利的刀，用力過，則太露鋒芒，用力不足，則又嫌太弱。所謂「工欲善其事，必先利其器」，這個利字，壽先生認爲應該作便利的解釋，是要用著順手，不是要把刀子磨得鋒利。

北平打磨廠有一位張順興，打造刻刀有名，他替壽先生設計的刻刀是圓桿粗肚齊口單刃刀，比一般刻刀份量重些，因爲刀重，運刀時腕力容易發揮，壽先生因爲用粗桿刻刀久了，右手中指第一個關節之處，也就是執刀用力的地方，竟磨出了一個不算小的老繭來。

齊白石自稱爲「三百石印富翁」，蜨蕪齋印譜中壽先生自刻自用的印將近有九百方之

多。

「壽鐓一字石工」用鐓字爲名，石工爲字，我猜必定是在他對治印發生興趣以後的事，如果猜想的不錯，壽先生幼年另有「學名」或是「譜名」。他對「石工」二字的解釋是「攻石之工」，可是在印章邊款上卻經常使用「印匀」或是「譜名」。他有好幾方印只刻了一個「匀」字，他說若干年後，被藏印的人得到，也許大費周章的去考證一番了。

其實很多收藏古印的人對於印文並不留意，只想知道這個印的主人是誰，於是牽強附會東拉西扯亂考一陣，這就跟那些不懂畫而自以爲懂得的附庸風雅之士一樣，不用眼睛看畫，只用耳朵聽畫，只要聽說這是名家手筆，便欣然收藏。藏印的人不看印只打聽是何許人的印章，這和收藏畫的人不看畫，盡打聽畫家的名氣大小是一樣的。

壽先生的書法，我所見到的，行楷多，篆隸少，小字多，大字少，記得他在六十歲那年，還可以寫「跨行」扇面，因爲他經常寫小字，所以喜歡用紫毫，筆名叫「文章一品」，是一種最廉價的毛筆，任何文具店都可以買得到，壽先生平時就是用這種筆寫字，不過他用的「文章一品」是北平榮寶齋出品的，價錢便宜，品質可以比美戴月軒出品的「圓轉如意」。

壽先生的行楷小字很美，每個字的筆畫，都有獨特結構，他常說一個字的筆畫，組合在一起，就是個圖

乙酉畫展

壽鐓題

壽石工先生的字

160

案，必須要配搭得體，才能美。當時；我們這些年輕人，曾經推敲思考，壽先生的字是臨那一家的，蘇、黃、米、蔡？顏、柳、歐、趙？都不像，後來才知道，他不是專攻一家，給他影響最多的，卻是唐人墓誌，聽說他在唐墓誌上很下過功夫，但是他總不勸學生們寫唐墓誌，他還是主張不論臨碑臨帖先把楷書基礎打好。

學生們好奇心重，不管三七二十一，全班出動，前往琉璃廠各書店去搜求唐人墓誌拓片，在北平單張拓片很便宜，隨便那一家書店一拿出來都是一大包，任你去挑選。

在搜購唐墓誌時聽說，愈小的墓誌愈好，以後便專找小幅墓誌，結果我獲得一幅長只二十八公分，高只二十九公分大的「唐故秀士張點墓誌」，全文二百五十二字，至今仍在我身邊，雖然如此，但是字一直也沒有練好，這是我最洩氣的事。

壽先生詩詞書法治印之外，藏墨最爲著名，對墨品的鑒賞更是名滿故都，非常遺憾，我沒有一一得見這些珍品，平時只是從壽先生談吐之中聽到一些墨的知識，當時未能用心留意，以致良機錯過。

原文刊於藝壇雜誌第七五、七六、七七期。
約民國六十三年七月八月和九月。

1974/7、8、9

161

039 越人燕客壽石工

北平藝壇諸賢，擅於書法，工於篆刻，鑑藏碑版古墨，精於詩文詞章，博學而兼擅諸藝者，當首推壽石工先生。

先生石鏰，字石工，亦作石公、碩功，號印匄，浙江紹興人，久居北平，自稱「越人燕客」，其尊翁壽鏡吾先生曾為魯迅啟蒙師，家學淵源，自幼即嗜金石，早年客居遼東，辛亥之後居北平，民國六年八月間再出榆關，自謂：「牧荒龍塞，笳風笛雪悽然卒歲」，民國七年歸返，四月間刻「湘怨樓」印，此後則未見遠行。

民國十年刻「辟支堂」，民國十三年刻「含光移」，民國十四年刻「綠天精舍」，十五年刻「春聲館」，十六年刻「石葉書巢」，雖不能證其屢遷新居更移齋銘，惟可推知此一時期已有較多藝文活動。曾自刻「不食魚齋」印六方，自謂：「梁伯烈有食魚齋印，茲反其意作此」（見不食魚齋印自刻邊款）或謂先生不食魚，其說非篤。

先生於民國十七年移居北平西城，刻「寒篠移」其邊款曰：「移家西城叢篠翛然，歲寒吟賞，遂刻寒篠翛以誌之」。次年刻「鑄夢廬」印，民國二十年因收藏古墨甚豐又刻「玄尚精廬」印。

早年先生擔任北平大學藝術學院教授，後改制為國立北平藝專仍任教授，對日抗戰時

期，先生留居北平兼教北京大學治印，筆者就讀北平藝專時曾受教於先生，體碩面微黑，戴近視鏡，一襲藍布長衫，足下布鞋，神態逸然，夫人宋君方女士亦能治印，擅寫意花卉。

先生生於清光緒十一年，歲次乙酉，十二月二十四日。

巢章甫氏謂先生治印：「祖述秦漢，鞭策宋元，不囿于古，不徇乎今，篆法一本六書，平澹中自饒新趣，不以奇巧取勝」。獨對趙之謙，吳昌碩二家心儀，故取趙之「二金蜨堂」，吳之「飯青蕪室」備一字，以「蜨蕪齋」銘室。晚年更喜黃牧甫之清挺獨絕，能融趙、吳、黃、三家之長，生平治印逾萬方，吳迪生先生曾拓集其自製印為「蜨蕪齋自製印譜」，筆者有幸獲得一部，民國三十七年自北平攜來臺灣。

民國三十八年故都蒙塵，信息中斷，近始得悉先生已於民國三十九年歸道山。據傳云：卒之前一日，曾赴天津某大學講授詞學，乘火車返平，途中適內急，車中廁所擁擠不能進，抵家解溲，以耽擱而點滴難通，更因注射預防針反應甚劇，諸疾併發，遂不起，易簀時，猶手握最後所得明製壽星墨也。享年六十五歲。

先生性詼諧，嘗以某古玩商人，為偽製殷周銅器而埋入後院，因急欲促成銹斑，而請人前往埋銅器之處小解（見前文所示），此蓋壽先生「杜撰」故事而博一笑者也。未料先生竟因小解不便，而告辭世，每憶及此，不覺悵然。

040 憶 金師禹民

在北平能治印的人多，製印鈕的人少，治印又能製鈕的人就是一位能治印又精於製鈕的藝術家，他是滿州旗人，但不是宗室，我認識金先生是在民國三十一年的夏天。

那年我剛剛讀高中，也是初入雪廬國畫社學國畫不久，正巧金先生也到雪廬來教篆刻，我是第一個報名學篆刻的學生。

時值抗戰，北平正在淪陷之中，生活很艱苦，金先生除雪廬之外還在北京大學教治印，北大的治印課是屬於課外活動，因此鐘點費不多，每月有一袋麵粉的實物配給，當時一般公教人員薪水都很低，實物配給是主要收入。

容庚教授那時也在北大任教，對金先生很賞識，金先生從容教授

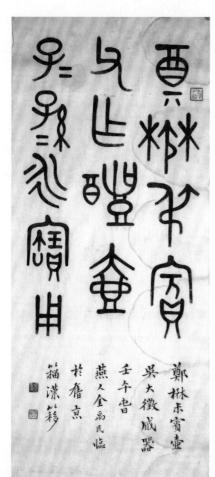

金禹民先生的字

那兒得見了不少有關古器物和文字學的書籍，有這麼一個機會，對金先生來說是可遇不可求。

學治印比學寫字難，學寫字又比學畫難，雪廬畫社的治印課上了不久，只剩下我一個學生了，終於停了這門課，我便轉移到金先生家裡去上課了。

金禹民先生住在北平西四牌樓北，後毛家灣胡同，是個單獨開門的一個小跨院，有三間北房，環境清靜，出入可以不走正門，另有一門通到巷子，等於是獨門獨院，這個房子的房東就是有名山水畫家胡佩衡先生。

我從民國三十一年到三十四年每個星期天上午都要去金先生家，看他刻印、製鈕，也看到很多名貴的印石。

金先生治印師承壽石工，對黃牧甫、趙之謙兩家，別有心得，因此他用「謙牧堂」來銘他的工作室，他寫字落款卻常常用「籀漢移」。金先生教治印，先要學寫篆書，由說文部首，入手，再寫說文解字，最後再寫碑帖，執刀刻印先由金先生寫好印文，練習刀法，刀法熟悉，再出題刻印，由金先生寫四個篆字，交給學生自己去安排入印。

刻印必須有相當好的腕力，石印之被人所喜愛，主要是它適刀，能夠表達筆意。北平

金禹民先生的扇面

166

的銅墨盒和銅印很有名，但是北平書畫家很少有用銅印的，因為銅印是鑿成的，多出自工匠之手，字畫呆板，了無筆意。一日見金先生手執一方銅印，正在往印有「禹民印柘」的小紙條上鈐蓋，心想金先生怎麼也開始鑿起銅印來了？接過銅印一看，原來是手刻的，還在銅印上刻了邊款「禹民」二字和其他石印邊款刀法相同，這是一方硬碰硬的手刻銅印。

金先生治印之外，也能作畫，這一點很少人知道，記得在民國三十三年，偽政府治下有個教育總署，周作人做督辦，每年要辦一次「興亞美展」粉飾太平，淪陷區的畫家都要有作品參加展出。在美展收件前一個禮拜，金先生的謙牧堂牆上掛了一幅墨松，筆墨雄厚，當時我以為又是胡佩衡先生的近作呢，因為胡先生常來聊天，也常把他的畫帶來欣賞，這幅水墨松樹畫得確是不凡，等到美展開幕了，這張松樹也在會場出現，出乎意料之外的是竟是金先生的手筆，畫的下面還蓋了個大押角印，上刻「門外漢」。

據說這張畫是跟一個畫家打賭畫的，以前從沒有動筆畫過畫，他永遠是個不服輸的人。真正令人叫絕的不是他偶然作畫，乃是「禹民製鈕」，工精傳神而又古雅。我所見到金先生所製印鈕大多數是使用田黃石，其次凍石雞血也有，「一兩田黃值得一兩黃金」田黃石價比黃金，事實上真正好的舊坑田黃，卻比黃金價格要高得多。

過去在大陸上雕製印鈕的雕刻家，以福州籍的最多，福州是出產壽山石的地方，由於地理環境，培養出很多傑出的製鈕家，福州的壽山石，很多都是雕好印鈕，遠售到北平去，北平人稱它為「福州作兒」。由於大量生產，帶「福州作兒」的壽山石章，價格並

不太貴，很受一般人歡迎。

金先生製鈕與「福州作兒」，略有不同，在取材上多半是以古器物紋飾爲主，在雕製技巧上精工細膩，神韻自然。

尚均是清初製鈕名家，中國藝術家徵略引《前塵夢影錄》說：「印鈕以尚均製作爲第一，楊玉璇次之，皆國初名手也。予在申江得一紅壽山石橢圓印，合長三寸，高二寸，上下相等，兩面陽文，六龍皆五爪，中刻三鳳形陰文，側首空處署款『尚均』二字，八分書。」

金禹民先生早期作品比美尚均，很多古玩商每得佳石，必請金先生製鈕，並囑倣尚均署款，但金先生暗中仍將禹民二字刻入不爲人注目之處，明眼人一看便知。金先生倣尚均製鈕，也成爲公開秘密。

北平琉璃廠有家「蘊玉齋古玩舖」，是金先生主要的客戶之一，常見金先生的工作室中擺著很多大塊「田黃」，通體呈半透明，金黃色，這些「舊坑田黃」，都是各古玩店高價搜求來的珍品，送到金先生這兒來雕製印鈕的，因爲「田黃」價比黃金，送來之後要當面秤好份量，登記下來，然後金先生看過材料決定製鈕樣式之後還要預估重量，也就是說雕製完成之後這塊「田黃」淨剩下幾兩幾錢，一一都要登記清楚。

那麼貴重的材料自然不能多傷耗，如果估計有誤雕成印鈕重量不足，自然要賠償人家，

如果看走了眼，石上有裂紋，或是內藏沙釘，隨刀迸下一塊，就沒有辦法補救了，在這種情形之下一刀下錯，全盤盡失。

估計傷耗在不能寬裕情形下，有好幾次金先生竟能從有限的傷耗中，還能夠餘出一個小扇章的材料來，我有一小塊「田白」就是金先生在這種情形之下剩餘的，送給我了，由此可見他技巧之熟，刀法之準確不是一般人可比的。

金先生跟我說，他製鈕沒有老師，（壽石工先生是他治印的老師，壽先生自己不製鈕）完全是自己摸索出來的，最初他只用一把刻刀製鈕，後來從工作經驗中設計出不同的製鈕雕刀，交由打造刻刀名師張順興打造，例如製做平鈕，除了主要浮雕花紋雕刀，必須還要加刻地紋，就如同商周青銅器，主要的饕餮紋之外，要有雲雷紋填滿地子一樣，一方圖章平鈕並沒有多大面積，雲雷紋又必須雕得整齊細敏，刀法也要一致，用一般刻刀難以做到好處，因此他設計了一種「雙齒劃針」如同寫銅版蠟紙的鐵筆一樣，只是筆端不是一個尖，而是並排的兩個尖齒，可以刻出整齊的雙線，用這種「雙齒劃針」刻平鈕地紋，或是獅獸毛髮事半而功倍。

從事任何一樣學術，都要收集資料，金先生也不例外，他隨時隨地收集雕刻資料，這些資料的收集分兩類，一類是圖片，比較容易收集，一類是雕刻的複製品，這就比較困難了，無論立雕或浮雕，最普通的複製方法是澆上石膏翻模子，但有些原件沒有辦法

金禹民先生的
穎拓古錢

169

澆石膏，如一座石碑有個浮雕的花邊，或是故宮裡某處有塊漢白玉雕刻是在柱頭上，或是在華表上，這些東西都沒有辦法做石膏模子，金先生想出一套簡便的辦法來收集這些雕刻資料，他用香煙中的錫箔紙覆在石雕的原件上，用手撫摸，錫箔與石雕密合之後，再輕輕揭下來，這些雕刻花紋，便很清楚的印在錫箔上，如果原件太大，可以連續用幾張錫箔搨印，收在紙盒裡帶回家把印有花紋的錫箔灌入蠟油，乾後輕輕起出，便是一件清晰的雕刻複製品了。

抗戰勝利那年，金先生把他歷年所製印鈕，都拍了照片，打算出一部金禹民鈕譜，可惜的是當時印這樣一本書，要花很多錢，這本書的原稿，一直放在金先生的「謙牧堂」沒有進印刷廠。

藝壇雜誌八一、八二期。
約民國六十四年一月、二月。
1975／1、2

2002 年吳文彬訪舊地
金禹民先生舊居

民國三十三年我從金禹民先生習篆刻，這是他家門口，
原樣貌，地址是西四北大街後毛家灣10号

記霜紅樓主 徐燕孫

民國初年在北京，最有影響力的人物畫家，首推徐燕孫先生。徐先生是河北省深縣人，單名：操，字燕孫，號霜紅樓主、霜紅龕主，生於清光緒二十五年（1899），於民國五十年（1961）病逝北京，享年六十二歲。

民國八年（1919）北京中國畫學研究會成立之時，徐先生就加入了這個社團。前此曾從管念慈先生習畫，管先生是前清內廷供奉，是一位名滿京城的畫家，據俞劍華著《中國繪畫史》的記載：

管念慈字劼安，無錫人，光緒中供奉內廷，長如意館，受知孝欽，恩遇之隆，一時無兩，山水學王翬，花卉學惲格。

徐燕孫先生自幼喜愛人物畫，後又再向人物畫家俞滌煩先生學習人物畫法，俞先生為吳興人，是一位著名人物畫家，據說是當時的總統袁世凱約他到北京來作畫。關於俞滌煩先生的事蹟，臺北市國立歷史博物館舉辦過「民初十二家北方畫壇」畫展。這十二家之中有俞先生作品，歷史博物館的記述是：

俞明（1884～1935）字滌煩，一作滌凡，浙江吳興人，俞原之姪。工畫人物，宗陳洪綬、任伯年筆法，善仕女畫，意境清雅，饒富古意。袁世凱慕其名，差人南下聘其入京為之

徐燕孫先生
百度百科

作畫，因而聲名大噪，與徐宗浩為友好，故其畫上多有徐宗浩題字。

民國八年（1919）新文化運動，認為中國畫自明清以來陳陳相因，維新人士主張改革，此時適逢中國畫學研究會在北京成立，揭示宗旨，曾有「博採新知，先求根本之穩固，然後發展本能。」的說詞，這也是北京畫家對於改革中國畫的基本態度。徐燕孫先生此時撰寫了《人物畫範》在中國畫學研究會出版的《藝林旬刊》發表，首先說：

當今為美術振興之時，正值新舊畫派競爭之際，而一般畫家惑於時尚，而知用筆纖巧，敷色濃豔，自詡為能，其章法結構，亦復習於時趨，而鉤勒之法，略不措意，古意既廢百病橫生，立格不高，徒失俗媚，其甚為甚者，狂加頻挫，故作拗折，方且自標新義，用以欺世駭俗，殊不知一入迷途終身難拔也。

這一段話與明・張丑《清河書畫舫》所強調的「古意」相近，所謂「古意既廢百病橫生」，甚麼是「古意」？它不是狹義的仿古，應該是指傳統繪畫技法而言，也就是中國畫中的傳統筆墨的基礎，「師古人」應是接受傳統筆墨技法；「師造化」是掌握現實，進而發展本能。兩者都是學習中國畫必經的途徑，徐先生對「古意」的認知，與他自己對「古意」的取向說道：

畫有疏密二派，顧（愷之）密也，而吳（道子）疏也，張僧繇、閻立本俱法顧氏，所謂鐵線描也，自吳氏以「畫聖」名，其後者因之，至梁楷、石恪、馬遠輩始創有簡筆之作，畫法為之少變，然猶未失規模，觀其造意用筆從可知也。伯時（李公麟）作畫與古齊驅，

172

直追吳氏，為人物中興第一人，龍眠而後，推趙孟頫，吳興錢舜舉，其派別則近乎博陵

右相（閻立本）一派也。實父仇英，謂之作家可，非大家比也，間作簡筆亦復

古勁可貴。獨六如居士唐寅，能以格律之筆，出於天趣，為士氣派之大家，龍眠而後當

屬此公，論其用筆，似較龍眠為挺拔，而渾厚雍雅固不逮也，至於張平山、吳偉輩，則

是詼詭一流，過於放誕，才氣雖盛，究非完品，洎乎明季有陳洪綬者，實為一代大家，

其畫能於古茂中深饒靜穆之趣，天機物趣，均以一靜字括之，用古入化，筆可通神，遂

清三百年來，無有能及之者。余於前賢之畫，獨取吳道子、李龍眠二人，旁參以梁楷、

徐燕孫先生
霜紅樓畫賸
工筆畫學刊

虞姬舞劍圖

圖一：徐燕孫先生《霜紅樓畫賸》初版

紅線盜盒圖

圖二：徐燕孫先生《霜紅樓畫賸》再版加入名家題字

馬遠數子而已。

徐燕孫先生在《人物畫範》中鼓勵人物畫初學者說：

初學者務須除成見，就古本加以時日，細心揣摩，玩其用筆，重提疾徐，部位繫乎陰陽，迴鋒偃波，筆致關於俗雅，一鈎一拂務究其源，明乎古人運思落筆之意，而復校之以規矩，衡之以準繩久久為之，必能自生新意。

從以上這段話具體說明如何師「古意」是：「明乎古人運思落筆之意」，再求「師造化」「久久為之，必能自生新意」。他特別強調勤習，要有「百回不厭」精神他又說：

多取古本揣摩其用筆之法，筆筆分晰觀之，其輕提疾按，與夫一拂之微，務要窮其所以，逮乎心神領會，然後體會其意，潛心冥想，逐筆練習，百回不厭，並須就一己所得，互相考證較其得失以資借鑑，蓋學之篤，得之自深也。

據說徐先生早在民國十六年（1927）就曾為北平晨報連載的《三國演義》小說畫過插圖，完全用白描人物畫法，當時很受到讀者歡迎。民國初年北京天津兩市報紙，流行在星期天，加印一張畫報贈閱訂戶，內容有一週來時事、名伶劇照、名家書畫、編排一大張，先製鋅版，偶爾也有漫畫，或古代忠臣義士，畫像，用白描畫法，外加題讚，很有促銷效果，單色印刷，徐先生的插圖畫受到歡迎，是可想而知的。徐燕孫先生的首次個人畫展，據北京榮寶齋出版的徐燕孫畫譜中序言說是在民國二十一年⋯

一九三二年秋，徐燕孫在北平中山公園舉辦了他第一次個人畫展，這一次展品上百件，其中有高士圖、仕女圖、古聖賢像、鍾馗羅漢、仙佛等，其中尤以眾多鍾馗像最為豐富多采。有工筆有寫意有白描、有青綠、有仿明人郭清狂、陳老蓮、仇英、唐寅筆意，說明他的藝術修養深厚，畫路開闊。

活躍於三十年代北京畫壇的人物畫家李大成先生，隨徐氏習畫多年，昔日徐先生居中南海芳華樓，大成先生每天中午到芳華樓畫室，隨侍老師作畫，調理筆墨顏料畫具之外，也要幫助塡彩著色，這不啻也是一種畫藝的磨練，從實際技法中累積不少經驗，午夜，廣播電台照例要到戲院現場轉播京劇，此時正是李先生騎腳踏車賦歸的時候，多年來如一日，故對於徐老師知之最詳，很多畫展他也均在左右，據李先生告知，徐先生展出仕女畫往往都是寬一尺五，長五尺的大幅作品，那是在民國二十五年（1936）西安事變後的元旦，在北京中山公園展出，展出的作品據李大成先生回憶說：

有絹本《天樂圖》用蘭葉描鉤衣紋，白描一群仙女作樂。《龍王禮佛》前面畫龍王，後立一佛，鬚髮用花青加墨畫，極其工整。《鬥草圖》絹本二仕女亦非常工整。《關公像》白描《山戎圖》元絲絹本，上角城牆，下面幾個武士，也是白描。《羅浮夢影》仕女執紈扇，後有梅花是半寫意。在中山公園水榭展出《五百羅漢卷》用三尺寬丈二四紙連接起來。另在水榭東牆掛起一幅丈二觀音，皆是白描。

在民國三十八年（1949）之前大約二十年這段時間，北京的藝文活動，幾乎全部都在中山公園，這裡原來是前清時代的社稷壇，按照傳統左宗廟右社稷的規範，在天安門的

左首是皇家太廟，右首便是社稷壇祭殿前有三層方壇，壇上有五色土。民國三年內政部改為公園設有董事會，自圓明園移來奇石名曰「青雲片」，東有來今雨軒，西有水榭，迤北有：兩宜軒、春明館，大片柏樹林陰，下設露天茶座，每年三月牡丹花盛開，四月芍藥接踵而來，此時北京藝文活動齊集在此，每天最多可有七八檔畫展展出。筆者學生時代，經常在中山公園趕看畫展情形，如今記憶猶新。

徐燕孫先生在民國三十一年（1942）時，再為晨報作畫，這次不是插圖，而是白描人物歷史故實畫，仍是每週一幅，並由主編廬南溪先生依圖作詩。事後把用過的鋅版集合起來，由李大成和任率英兩位先生編成一本白描畫冊，名為《霜紅樓畫賸》，徐燕孫先生寫了短序：

昔老友廬君南溪主編晨報文藝時，囑余每週寫故事畫一幀，以實篇幅，積久成帙，散諸箱篋，忘之久矣，偶為及門諸生所見，乃請於餘，復為編次輯補，得三十六圖，付之剞劂，雕蟲小技，原不足以行世，惟是編緬懷昔賢英風壯績，發之筆端，雖不足壯其一，

六

圖三：徐燕孫先生作《循環圖卷》上為齊白石題字「循環圖卷」四字，下為此卷最後一段「樂善好施」部份。

徐燕孫先生
循環圖卷
工筆畫學刊

要亦得以略見當梗概於一二，則書畫小道，殆亦不可廢矣，書成請名，乃以畫賸屬焉。

癸未春日霜紅主人徐操燕孫氏識。

這一本《霜紅樓畫賸》，出版之後流傳很廣，筆者原在北京亦擁有一冊，未及攜帶，來台灣以後，從已故女畫家杜若蘭女士處又見到此冊，稱是借自老師王令聞女士，王女士為台灣著名人物畫家，畢業於北平藝專，復入徐燕孫之門，現已移居美國。最近與李大成先生信函往返，始悉文革時存書均已銷毀，如今改革開放又重新出版，託人帶來影印本，如晤故人。

除此以外徐先生在民國二十七年（1938）曾經畫過一幅長卷，名為《循環圖》內容寫積善富有人家，因子弟荒嬉佚樂，遭致窮困，終因迷途知返，勤奮努力而再富足榮顯，晚年樂善善好施。徐先生妙筆以工筆人物串連圖繪，成為長卷，為徐先生盛年得力之作，畫成之後經北京當代名流題跋，收藏者為郭立志，此事之籌劃為北京名畫家胡佩衡先生，事後印製珂瓏版畫冊分贈，筆者也獲一冊已帶來台灣。

距今五十年前，北京雖處於淪陷區，但對書畫藝術並不因戰亂而受影響，反而異常活躍，徐先生經常為「榮寶齋」繪製泥金箋青綠山水人物，極為工細，記得為了專門去看徐先生一件泥金扇面《三顧茅廬》，往返琉璃廠榮寶齋，只為了一看再看《三顧茅廬》，回想起來猶如昨日。

民國八十五年（1996）「榮寶齋」出版徐先生畫譜列為第九十二，從畫譜記述才知道，

177

曾經任中國畫研究會副會長，中國美術家協會創作組長，北京國畫院副院長，最後被劃成「錯劃右派」，何故「錯劃右派」《榮寶齋畫譜》中沒有說，大家誰都不知道為甚麼，在當時只要一變成「右派」，就失去所有名銜、職務、待遇，成了「遊離份子」，此時甚至也沒有人敢接近，完全予以孤立，無人敢接濟，生活立刻成問題，使其自生自滅，只要被劃成「右派」等於判了死刑，聽來真是不寒而慄。

在台灣聽當年湖社老畫家馮諲夫先生說：他見到徐燕孫畫仕女，先把頭臉畫好，然後順著頸畫兩肩，之後再定手的位置，順著手向上畫兩臂，再畫腰際，之後再定腳的位置，再連接膝臂，雙腿前後站立，或倚坐不同姿勢。衣紋線條如同寫字，有先後的筆順，揮灑自如，立即成幅。

北京人物畫家黃均先生說：他親眼目睹徐燕孫先生在中山公園茶桌旁邊喝茶，邊聊天，不到半天就畫了一百個神態各異的「判兒」。（北京人把鍾馗稱作「判兒」，就是判官的意思。）

從以上兩位老畫家的談話，可以體會出徐燕孫先生對於人物畫造型的掌握與嫻熟，作畫如同寫字，只要大結構在心中形成，信筆寫來，這就是所謂「中得心源」。對於「外師造化」，據李大成先生說：徐先生最愛京劇，當年北京有一位著名武生孫毓崑（按即台灣著名京劇演員孫元彬、孫元坡之令尊）每逢演出，徐先生必到，靜觀劇中人物動作，潛移默化。徐氏筆下鍾馗造型誇張之處，不乏京劇舞臺動作，筆者在臺北，曾不止一次觀賞孫元彬演出《鍾馗嫁妹》。鍾馗的每一個動作，幾乎都可以入畫，再加上帶領的五鬼，配搭出很妙的構圖，從此處可以領悟到中國藝術的美感，決非寫實作品可以比擬。

人物畫的素材，俯拾皆是，人物姿態，言談笑貌，潛移默化付於筆墨重作組織，就會獲得「新意」，此一「新意」所指並非人物服裝式樣，所傳達的「新意」，追求的筆墨為基礎所建立的「新意」，它不寫實，但是足以令人會意的作品，對這樣的銓釋如果徐先有知，也會同意。

原文刊於工筆畫學刊第六卷一期。

2001／1／1

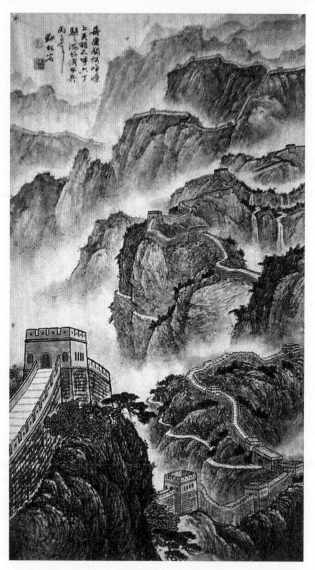

八達嶺長城劉松岩先生作品

工筆畫學刊

萬里長城入畫圖

據說從宇宙太空可以見到地球上的建築物，只有長城。從幼年時候就聽過孟姜女和萬里長城的故事，秦始皇修萬裡長城的傳說，在民間一直傳流到現在，其實長城在秦始皇以前的戰國時代，為了防禦北方遊牧民族的侵犯，北方的燕國趙國都修築有長城，到了秦始皇統一六國之後，才把各國修築的長城擴建聯接起來。從此以後每個朝代都在修長城，直到明朝，把長城修成今日模樣，以北京為中心的長城隨著山巒起伏，沿著群山峻嶺，景色最美，燕京八景之中「居庸疊翠」所指就是八達嶺居庸關。大陸很多畫家描繪長城，其中有一位「專畫長城的人」，那就是劉松岩先生，大陸已故書法家趙家熹先生寫過一篇文章稱劉松岩是「專畫長城的人」。

劉松岩先生是國立北平藝專的高材生，受到黃賓虹、胡佩衡、秦仲文、吳鏡汀、溥松窗，諸位大師的指導，由於抗戰勝利之後，藝專改變教學，停授國畫，後入北京大學就讀，完成大學教育，對於傳統國畫研究數十年來仍孜孜不倦，曾以一年時間繪成「長

劉松岩夫婦與吳文彬先生合影

城古跡十二景」由啓功教授題辭，人民日報以《千秋筆墨驚天地》為題介紹這一組畫作，

這十二景是：：

姜女夢回長城源　萬裡長城第一關　喜峰口上喜相逢　古北口明代表城

北京慕田峪長城　八達嶺居庸疊翠　九塞之首雁門關　長城名隘娘子關

平型關前萬裡紅　秦皇長城扶蘇台　昭君青塚漢家谷　長城西鎮嘉峪關

最近幾年他繼續不斷畫長城，北京郵政管理局特別發行了一套《劉松岩畫長城專輯》明信片。一時洛陽紙貴，劉先生已年越古稀，現為北京市文史研究館館員，中國書畫函授大學教授，編著有《畫論釋辭》、《國畫學》、《唐宋元十六家山水畫法圖解》，也時常有作品在本刊發表，是一位博學的畫家，夫人孫文秀女士為人物畫家，初從晏少翔教授習藝，曾入人物畫大師徐燕孫之門，伉儷同為北平藝專高材生。最近劉松岩先生寄來以長城為題山水畫照片數幀，擬從本期起，依次在本刊發表以饗讀者。

原文刊於工筆畫學刊第五卷四期出版。

2000 / 10

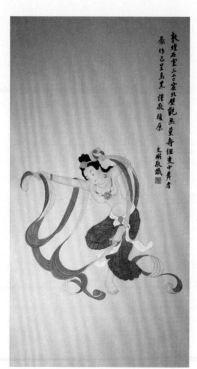

敦煌石窟三二〇窟北壁觀無量壽經變中舞者
原作已呈黑褐色謹敬複原 文彬敬識

敦煌石窟 320 北壁
吳文彬繪

與敦煌最早結緣的百齡學者：石璋如教授

在台灣的學者當中與敦煌結緣最早的，有潘重規、蘇瑩輝、羅吉眉三位先生，此外兩位曾赴敦煌作田野調查的一位勞榦教授，遠居美國，一位就是這位百齡高壽的石璋如教授，他是中央研究院的院士、史語所考古組的研究員、也是中央研究院握有「終身聘書」碩果僅存的一位高齡教授。

筆者有幸，從民國五十年（1961）起，追隨石教授充任研究助理，前後達三十三年之久。早在民國三十一年（1942）石教授與勞榦教授代表史語所參加西北史地考察團遠赴敦煌千佛洞，進行田野調查，親手測量並拍攝大量圖片，完成第一手資料，迄至民國八十五年（1996）石教授完成《莫高窟形》鉅著，勞榦教授自美國寫來序文中說：

其中尤其窟圖一層，可以說是在璋如先生以前從來沒有人做過的工作，璋如先生是這個工作的第一個創始者。後來聽說敦煌藝術研究所在重新整修的時候，也做過一次。不過時間遠在璋如先生做過之後，又經過一些變化，敦煌洞窟損壞較快，璋如先生所

石璋如夫婦與吳文彬先生合影

做的應當較接近原來面貌，這一點是更值得珍視的。

西北史地考察團的組成，正是處於二次大戰期間，中央研究院歷史語言研究所從雲南遷到四川，據已故胡占魁先生追憶當時情形史語所在傅斯年所長領導之下，用磚塊架起廢木箱作爲書櫃，學術研究從未停頓。石教授在《莫高窟形》自序中說：

民國三十年（1941）初，中央研究院歷史語言研究所自雲南、昆明、龍泉鎮，遷至四川、南溪、李莊、板栗坳，田野考古工作區域和目標逐轉向於四川及大西北⋯⋯由歷史語言研究所與國立中央博物院籌備處及中國地理研究所，三學術團體，合組西北史地考察團，各派員參加。民國三十一年（1942）四月一日勞幹、石璋如奉史語所派，由李莊出發，經瀘縣換船，二日抵渝，停留十八日，商定組織，分配工作，全團名單及職銜：

團　長　　　辛樹幟　西北農學院院長

總幹事　　　李承三　中國地理研究所所長

歷史組主任　向　達　西南聯大教授（由中央博物院聘）

地理組主任　李承三　所長兼

植物組主任　吳靜禪　同濟大學教授

歷史組組員　勞　幹　歷史語言研究所（兼文書）

歷史組組員　石璋如　歷史語言研究所（兼會計）

地理組組員　周廷儒　中國地理研究所（兼事務）

自四月一日由李莊出發，六月十五日到達敦煌……

十九日抵千佛洞與藝文考察團同仁，同住中寺，張大千先生住上寺，僅一牆之隔。當由其領導，從他的編號第一洞起，逐洞參觀並解說。

田野調查工作進行到九月，油礦局敦煌辦事處通知，因為敦煌辦事處撤銷，兩週以後將有汽車來為敦煌辦事處搬家，如果有意搭車可以送到酒泉，如果不走，以後不可能再有汽車來接運了。為此石教授不得不趕工，提前結束調查工作，次年轉往陝西調查。於民國三十二年（1943）七月暑假在武功西北農學院完成一篇《敦煌千佛洞考古記》記述工作情形，有生動的描寫：

六月十五日下午十時我和勞貞一先生到了敦煌城，住在鳴沙中心小學。休息三日，於十八日下午五時動身來千佛洞，因為攜帶行李所以坐了一輛牛車。由敦煌到千佛洞，共總四十華里，由於車夫的不熟悉，以致遊了一夜的戈壁，直到次日五時以後天大亮了才到達了目的地。黎明的晨光，讓我們看見一片高插天空的白楊，白楊的左面，個體分明的白楊的右面，蜂窩式的洞子，一字長蛇陣約有二三里，個體分明的陳列著上中下三個寺院，上、中兩寺住的是喇嘛，下寺住的是道士，就是王圓籙的系統。這三個寺內共有十數個僧道，他們的生活，簡直與紅塵隔絕。我不辨方向，祇知道左面是高山，右面是懸崖，高山上

有廟，懸崖上就是沙漠，這個地方，是座落在深谷……。

水的供應，是靠著流經過千佛洞前面的一條小河，這條小河非常的有意義，把荒涼枯燥的千佛洞，變成了沙漠中間的綠洲，河中的水頗富詩意，晚上是甜的，白天是鹹的，上午十一時至下午五時水最鹹，半夜以後至天明最甜，偶一聽之頗覺神奇，其實說穿了平常的很。因為這條河要經過一個含鹽的灘，中午日光焱熱、河水又淺，經過鹽灘的水都變成了滷，又經過炎日蒸晒，高出水面的河都變成鹽，鹽隨河水而下，故水變成鹹的了，晚上沒有太陽，水從灘上經過，不起任何作用，故水甜，所以千佛洞汲水要在夜間。

敦煌一帶，遠行習慣在夜晚，一則涼爽，二則藉星斗辨別方向，在戈壁沙漠行路如果不熟悉，數日不辨方向，是非常危險的事。自四月一日由史語所出發，到達敦煌已是六月十五日，抵達千佛洞是六月十九日凌晨，石教授在《敦煌千佛洞考古記》中說：

既到了千佛洞，第一步工作是「看洞」。由教育部西北藝文考察團，西北史地考察團和張大千先生，三個團體組成一個參觀大隊，這個大隊共有六人，張大千先生在前面作嚮導，藝文考察團團長雷震、鄒道龍兩位先生，及西北史地考察團的勞貞一先生和我跟在後邊看。按著張大千先生所編的號碼，由南而北一個不缺的依次的看；五光十色，使人興奮，這種偉大的藝術誘惑真是樂而忘倦。一直看了一天半，我想急於動手工作，因而退出參觀行列。

石教授與勞教授參加西北史地考察團，前來敦煌從事田野考古調查，工作範圍是歷史，

因此石教授急於展開工作，便不再跟隨「看洞」。開始每座洞的測量工作，由勞教授負責記錄，石教授負責測量。

石教授田野工作經驗豐富，對測量遺址很有心得，筆者在史語所隨石教授工作時，曾不止一次教導我們如何做田野測量工作。

這次帶了不少測量儀器來到敦煌，如作遠程測量應付有餘，千佛洞的洞窟面積有限，便難以施展了，除皮尺、測墜、米達尺、三角板、量角器之外，又找到一根長木竿來幫助測量。事先畫好一張二米釐方格紙，墊在圖紙下面以便作圖，石教授在《敦煌千佛洞考古記》中說：

每個洞窟預計作兩張圖，一張平面，一個側面……每個洞窟測量完之後，再用指北針測量個別方向……最快一天量十七個洞，慢的一天也可以量二洞，但是那個大佛洞（按係指張大千編號44窟的九層樓）可費了我三、四天的工夫……每日自早七時開始，晚七時結束，除三頓飯外，平均要量十個鐘頭。

度量這些洞窟除了長、寬、高，佛龕又因時代不同，形制不一，又有兩層窟中間有門洞，像似平地廟宇有兩進佛殿，又有

▶ 中華民國九十一年六月十三日 星期四

聯合報

102歲考古人瑞 天天上班

中研院院士石璋如完成口述歷史 他為全國年紀最大公務員 養生祕訣是「認真工作」、「不要妄想」

▶年齡逾百的中研院院士石璋如（左）敘說他的口述歷史，老伴陪聲（右）陪在一旁。 記者曹銘宗／攝影

【記者曹銘宗／台北報導】中研院近史所出版「石璋如先生訪問紀錄」，為這位對近考古有重大貢獻，今年已一百零二歲，卻還未退休的考古學者，留下珍貴的口述歷史。

民國八十七年，中研究近史所口述歷史組開始計畫以中研院院士為訪問對象，石璋如成為優先人選。自當年十月起，石璋如開始接受中研院近史所研究員陳仲玉、政大歷史系博士候選人任育德訪談，總共五十三次，完成三十六萬字的口述歷史。

民國二十年，石璋如以河南大學史學系學生身分，參與中研院史語所

安陽發掘團」在河南安陽殷墟的考古工作，從此與考古結下不解之緣。後來，他又參加了西北史地考察團，曾在寧夏、甘肅考古，並深入敦煌。國民政府遷台後，石璋如任教台大考古人類學系，李亦園、張光直等均經受教。在台灣，石璋如繼續考古，很多重要的田野發掘都與他有關，他在曾侯墓甚至大馬遺址的考古時，陳奇祿是他的助教，宋文薰是他的學生。

石璋如以日記和記憶力在口述歷史中描述他的考古方法、系統及田野經歷，都具有重要價值，當今中國大陸考古界更視他為

石璋如接受口述歷史訪談，別人總是會問，怎麼記憶那麼好？「不好啦！最近都忘東忘西。」他這麼回答，小他十五歲的老伴就馨在

一旁補充：「他是最近的事都會忘，但從前的事都記得」。

前幾天，中國大陸考古學者來訪，石璋如一講就停不下來，結果講到心跳加快、心律不整，在家休養了好幾天。老伴也只能叮嚀：「你不要不服老啊！」

石璋如真的不服老，他也是「全國年紀最大的公務員」。原來，國民政府在南京時期，石璋如等七位參事官被特准給予中研院終身聘約，但目前七人中僅他健在。今天，他的學生李亦園及他的兒子石磊等都已從中研院退休，他雖有眼疾、重聽，卻還每天到中研院上班。

最近，他的研究課題是隋唐墓葬、殷墟地上建築復原。

有人問他養生祕訣，這位考古人瑞說「認真工作」、「吃吃睡睡，不要妄想」，他並祝福大家「活得比我長壽」。

大形洞內附有耳洞，種種不同形式各有不同難度，單一洞窟度量完畢，要測量千佛洞總圖，總圖的測量若用百分之一的比例，雖然容易做，但是它的面積南北有一公里半，繪圖紙要十五公尺長，當然是不可能的，石教授說：

總圖分兩種：一種是洞的分佈，一種是千佛洞地形。洞的分佈區域不過一公里半，而地形則至少須測五公里，測用的比例尺又不同，前者用五百分之一，後者用五千分之一。所用的儀器除三角架平板、經緯儀、望遠鏡等，還要請兩個警士幫忙打基點立標尺、皮尺、標尺、三稜比例尺、望遠鏡等，還要照準儀、移點器、測量用的計算尺、皮尺、標尺、扛三角架平板……張大千先生指著兩個人說笑話：「你們兩個人成了專家，敦煌的人，誰個認識皮尺？會測量，會使用洋機器！你們簡直成了敦煌的聖人了！」

九月八日開始，最初計畫是五公分一根等高線……至少要三個月時間，那麼就到了大雪紛飛的十二月中旬才可完成……決定在敦煌過冬完成這個計畫……油礦局敦煌辦事處的孫主任給我們一個通知，說在兩個禮拜後礦上要來一趟車，這車是最後一趟，它替辦事處搬家，因為敦煌辦事處撤銷了，我們要東歸則可以搭車到礦上轉酒泉，我們若是不歸則以後可沒有汽車的機會了。我們加以慎密的考慮，認為沒有汽車，我們扛著器物走是太困難了……只好把測繪工作簡化了……每天平均要做十五小時……

兩個禮拜的時間結束工作自然要趕工，那種辛苦情形是可以想像的。

敦煌鄙居邊陲，生活條件很差，研究敦煌藝術，照相攝影是很重要的工作，當時石教

190

授在敦煌千佛洞照相，只憑藉天然日光，上午光線好，下午光線弱，在黑洞中拍照，曾用過16光圈，拍攝快門達八分鐘之久，拍攝大幅經變或藻井，距離不夠則拍四分之一或二分之一，將來再拼合。

偶然得閱蘭州日報，其中一篇報導，當年敦煌藝術研究所拍攝洞窟內的藝術作品在洞口外設置一面鏡子反射陽光入洞，洞內立一塊蒙白布的木板，反射進來的陽光反射到蒙白布的木板上，這和現在拍電影在戶外打反光板相似。

石教授拍攝敦煌藻井很有心得，他有意把敦煌千佛洞的藻井編一部敦煌藻井集。筆者進入史語所工作之時，正忙於安陽考古報告的編纂工作，已故李濟博士，高去尋教授，與整個考古組同仁都投入這一項工作，石教授負責安陽小屯部份，高去尋教授負責侯家莊部份，這些考古報告集，一部接一部的完成出版，才著手整理敦煌資料，此時已是石教授調查敦煌半個世紀以後了，幸好當年所拍的底片，經過考古組照相室專家處理之後，還可以看得清楚，照片洗出編排圖版。筆者有幸參與這項工作，接觸到這些經變菩薩和飛天，又因為曾學習人物畫，不覺技癢隨手勾勒一些小稿，這部份工作，比起繪製殷墟出土古物的興趣更濃了。不覺已到退休時刻，依例公務員滿六十五歲就要退休。此時所長丁邦新院士約見，有意續留工作，旋向石教授報告：所長有意留任，直至敦煌窟形的測繪圖初稿完成由馮忠美、賴淑麗兩位小姐繪成「完稿」準備交印。餘出時間整理敦煌藻井資料，先做四分之一藻井圖案草稿，全部完成請石教授審閱，最後精繪完稿。退休留任不覺五年，已是七十歲，必須離開研究室了。

這些保存了半個世紀的敦煌千佛洞第一手資料，如今出版了《敦煌窟形》這部鉅著，呈獻出千佛洞每一洞窟的結構和莫高窟整體的面貌，對沒有身臨其境的人，或只是蜻蜓點水式的局部參觀的人來說，會有更深入的瞭解。

原文刊於工筆畫學刊第二十五期。

2002／6／1

懷念河北鄉長高去尋

今年是民國一百年，在五十年前，我到中央研究院服務，報到時首先遇到的竟是一位河北鄉親，從此在這裡一直工作了四十年，到六十五歲退休，隨後又續任五年，七十歲才離開研究所，這裡實質就是國家科學院，我個人所學的是美術，與科學靠不上邊。由於戰前中央研究院歷史語言研究所考古組，曾在河南安陽殷墟進行考古發掘，所獲得資料及出土文物，因戰亂未能及時完成考古報告，現在南港新建院舍完工，正式展開研究工作，編輯考古報告，需要繪圖人員，委託藝專旅台校友會推薦適當人員，因為我對古物略有認識，推薦我擔任這項工作。

去南港報到那是民國五十年九月三十日，首先見到的是高去尋院士，他是河北安新人，相談有濃厚鄉音，好像到了自己的家鄉，從我的履歷表上知道我是藝專學生，問我可認識李智超？那是我授業的老師，高先生說：他是我表兄！立刻有無限親切的感覺。

次日（十月一日）正式上班，繪圖不比作畫，它不是供欣賞的美術品，製圖要有譯義說明的功用，不但要畫得像，也要與原物尺寸相符，要加繪比例尺。初次製圖全憑個人一些繪圖基礎，一面工作，一面學習，最初只是尺寸

不準，經過一段時間，漸漸習慣勉強可用。

高先生字曉梅，所內前輩先生如此稱呼，我們則一律尊稱高先生，他是考古組專任研究員，而且是全院中少數「終身聘」的研究員，又是第六屆院士，也是研究院評議員，地位崇高，高大身裁，平易近人，每當午餐後，坐在考古館前廳，一杯濃茶在手，暢所欲談，大家喜歡湊在高先生面前閒聊，談他負笈北大往事，田野考古發掘的趣聞，言談之間不由得會帶出家鄉俚語，大家怔神之際，我在旁說明，高先生所謂的「勞道幫子」，是指不務正業的人，「我不待見你」，是我不喜歡你，「真不賴待」，就真不錯的意思。

有一次一位工友正用水瓢舀水澆花，高先生看見瓢，這是上古器皿，陶器沒有發明之前就用它，提到陶器猛想幼年間，住在北平時常去白塔寺附近，有一攤賣切糕，是用灰瓦盆去蒸，高先生在北大讀歷史系，一定也知道用瓦盆蒸切糕，原來這也是古器傳承下來的，名之為「甌」。底部有很多穿洞來接受蒸氣蒸熟食物。我忽然又想起，早年春節去琉璃廠逛廠甸，看到用圓形木筒，填入粉碎的米，加上菓糖，蒸成像布丁型的小圓糕，趁熱很好吃，叫做「甌兒糕」，不知怎樣寫，一直寫不出來，現在才明白就是這個「甌」字。

聽高先生講古，說用陶器熱食，為了底下生火，陶器必須高架，增加三條支架，有三足的陶器，升火煮食物方便，首先發明了三足「陶鬲」，後來的鼎，便是由「鬲」演變成的。

194

此時有一位本省籍同仁說：本省很多人仍把鍋叫作鼎，中華民族文化傳承久遠由此可見。

「鬲」煮食物，大量蒸氣散去可惜，因此把「陶甑」加在「鬲」上，蒸汽透過穿孔，蒸熟「甑」中食物。同時有兩種食物，一蒸一煮，同時完成，古人的智慧可見一斑。

上「甑」下「鬲」合為一體，名為「甗」，青銅器的形制，都是依陶器而定，青銅器「甗」成為宗廟祭祀禮器，又加上很多美麗紋飾，成為傳世之寶。

從水瓶講到青銅禮器，貫串三代，高先生說我也有三帶，大家以為仍要繼續聊古器，靜靜聽著，這三帶是領帶、褲帶、鞋帶，大家哄堂大笑。

高先生就是這麼一位不拘小節的學者，一九五八年至一九六○年兩度赴美做學術訪問。一九六五年考古報告首部問世，獲得第九屆教育學術獎。民國六十七年出任歷史語言研究所所長，此時文物陳列館已完工，展出殷墟出土文物，甲骨文，居延漢簡。我不覺已到退休年齡，當時手邊尚有敦煌藻井資料整理工作，又延續五年，到七十歲才離開研究室，高先生已近八十高齡，依然談笑風生，由於是

2009 年高去尋先生百歲冥誕紀念日史語所網站

終身聘任故無退休約束，每日仍扶杖到所繼續未完研究工作，個人退休後多病少回所探望，久不聞先生鄉音，未幾傳來先生遽歸道山，去年其百歲冥誕奉邀因行動不便未得參加，但先生音容笑貌不時出現腦際，對一代學人無限懷念。

原文刊於河北平津文獻第三十七期。

2011／1／1

遷移永樂宮元代壁畫追憶陸鴻年教授

永樂宮是位於山西省芮縣永樂鎮的一個道觀，相傳這裡是八仙之一呂洞賓的故鄉，這座道觀原名是「大純陽萬壽宮」，建於永樂鎮，習慣稱它為「永樂宮」。大陸修建黃河三門峽水庫，「永樂宮」正處於淹沒區，「永樂宮」保存有完整的元代壁畫，畫風卻與唐代吳道子極為相似，同時「永樂宮」的木結構建築也是在古建築中難得一見的。因此決定按照原樣遷建到芮縣北郊現址。從一九五九年到一九六五年花了六年時間進行遷建工程。

我國古代建築以木結構為主，遷建工程阻力較小，壁畫的移動其困難程度之大，是可以想到的，如何使壁畫毫髮無傷，必須工程人員與美術工作者充份配合。

根據山西省古蹟建築保護研究所柴澤俊編著《山西寺觀壁畫》對永樂宮壁畫遷移有很詳細敘述：

若整塊揭取，面積甚大，加之局部已酥鹼，必然導致破碎。若分塊揭取，又要顧及到如何避開壁畫中人物密集的地方，頭、手、冠戴等精緻部份，經過實地測量，設計和試驗，在盡量不損壞畫面的前提下，將其割開三毫米的裂縫，然後分成若干塊，大者六平方米，小者三平方米。與此同時，還要預製成與畫塊相等的木板（壁板）並在其下端安裝九十

陸鴻年先生
百度百科

度的角鐵。把壁板靠近畫壁外側，根據牆上凸凹不平的狀況，用舊棉花和細紙加以鋪墊，然後依附於畫面上，再加以固定，從而使揭取下來的畫塊被壁板托住而放下。在揭取壁畫以前，首先應將畫面上的汙塵洗淨，接著刷膠卷水一道，用以封護表層，防止畫面顏色脫落，同時還應在壁畫的殘洞和裂縫處用膠卷水貼細紙和棉布各一層，避免揭取和搬運時有所震動而使壁畫遭到損傷。揭取壁畫的具體方法有：偏心輪機鋸截取、折牆剝取、雙邊「拉大鋸」刻取、和長柄平面大縫縫取。上述這四種方法，都在壁畫畫面泥皮的背面採取措施，從而割斷泥皮與泥壁的聯繫，使畫塊依附於壁板上而被托取下來，用以確保壁畫安全無恙。—

壁畫取下經過加固維修，遷移新址復原上牆，除了顧及當時溫度濕度的掌握，還要掌握適當的粘著力，畫塊與畫塊之間的結合連接，最後全部畫塊依次上牆，還要保持畫幅的衍接衣紋筆法的流暢，和原畫氣韻的生動，畫面上的縫隙和殘洞用素泥填平，最後由美術工作者補色修復和作舊。

從一九五九開始到一九六五完工，花了六年時間，至今已有三十多年，「永樂宮」壁畫屹立無恙，成爲研究中國傳統人物畫的重要資源。已故

永樂宮壁畫

人物畫家陸鴻年教授就是參與壁畫遷移的美術工作人員之一。據服務於安徽博物館的石谷風教授曾談到：

一九七八年我到北京東單樓鳳樓看望陸鴻年，老同學相見如故，他談了多次帶學生到山西芮縣永樂宮研究元代壁畫，並複製臨摹大量壁畫的情形。一九五九因修建三門峽水庫，他協助進行全部壁畫的遷移工作，他利用纖維板臨摹了許多壁畫原作，並出版了《永樂宮壁畫藝術》一書，經他介紹元朝壁畫以八個身高三米的主像為中心，襯以身高二米的群仙二百八十餘人，構成全圖，整個畫面構圖宏偉，人物面貌各異，神情生動，衣帶飛舞飄逸，千姿百態，彼此呼應，構思極為精到，其用筆勁健流暢，充份體現了線條高度的表現力，非名手是不能創出這樣傑出的作品。2

遷建壁畫的過程用大量的膠礬，保護壁畫的顏色，這是工筆畫家繪製重彩一貫的手法，多次渲染施彩必須借用「膠礬水」來固定顏色，這又非拆遷工程人員所能瞭解到的技法之一，其他如怎樣躲開頭部、手部、和細微部份，分割壁畫，下牆、運輸、接拼、上牆、如何銜接復原，這些工作必須擅長工筆人物畫的畫家主其事，陸鴻年教授參與其事，可

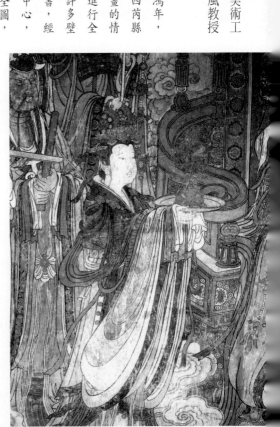

謂深慶得人。

陸鴻年教授與現在瀋陽魯迅美術學院晏少翔教授，同是北京輔仁大學美術系畢業。均以工筆人物畫馳譽北京畫壇，陸教授尤擅以國畫構圖寫西方聖母，用白粉作透明頭紗，技法堪稱一絕，曾與石谷風教授同在故宮研究古畫。[3]

筆者居北京時，與陸鴻年教授有一面之緣，也曾去輔仁大學美術系參觀，蒙陸教授接待，輔大美術系，原為遜清恭王府花園，環境優美之極，每與已故臺靜農教授談起，仍神往不已。

據臺教授告知筆者，恭王府花園作為輔仁大學美術系校舍，是當年臺教授任輔大秘書時，與首任美術系主任溥雪齋教授共同所選定者。

註釋：

1 參閱柴澤俊編著《山西寺觀壁畫》，北京文物出版社出版，1997。

2 參閱石谷風著《古風堂藝談》，天津古籍出版社出版，1994。

3 早年北京故宮之武英殿設置國畫研究所，研究古代繪畫技法，各校美術科系畢業生有志投入此項研究工作者不下四十餘人，其中來台畫家吳詠香、孫雲生，均為該所研究學員，大陸畫家石谷風、陸鴻年、晏少翔、田世光、俞致貞、張其翼、王叔暉、謝天民等也為該所研究學員。石、陸二位故有同學之誼。

原文刊於工筆畫學刊第四卷三期。

探索求新的畫家陳少梅

民國初年的「五四運動」主張事事要科學化，有人認為傳統國畫不科學，極需要改革，也有人認為要用西畫技法改革國畫，更有人迫不急待起身去歐洲學習西法，用它來改革國畫。

國內的畫家對改革國畫認爲要從國畫本身尋求改革之道，首先利用退還的庚子賠款的一部份成立了「中國畫學研究會」。除了進行國際學術交流之外，設立博物館，要畫家見到歷代名家的眞蹟。

此時溥儀仍住在紫禁城內，歷代名畫爲清宮所有。隨著午門三殿開放首先成立「古物陳列所」，承德避署山莊收藏的文物很多，運回北京在武英殿公開展出，並成立「國畫研究所」。這一連串的措施，對改革國畫的效益，遠大於去歐洲求取西法。

「中國畫學研究會」的會長金北樓不幸病逝之後由金潛庵先生繼承父志成立「湖社畫會」陳少梅先生就是湖社成員之一，啓功先生撰寫陳少梅畫集序說道：

陳少梅先生諱雲鷥，以字行，湖南衡山人，父梅生先生諱嘉言，是清代的翰林，少梅自幼即受到很深的文化教養，年稍長，喜繪畫，從老畫師金北樓先生學，蒙贈昇湖的別

陳少梅先生
百度百科

號，為北樓先生最晚的弟子，畫詣在同門中卓犖無少遜色，我比少梅先生雖僅小兩歲，但學畫時望先生的作品，已如前輩名家，可見他成就之早。

先生畫，早年工人物，後多作山水，下筆便沉著爽利，這無法不說是出自天然。學宋派山水，較豪放的似栽進吳偉一路，但邊幅修潔，刪略他們那種粗獷的習氣，細筆的似周臣、唐寅兩家，又能在瀟灑中不失精密嚴格的法度。

他題畫的書法著字不多，而筆筆耐人尋味，足與畫筆的氣息相映發。元代畫家倪瓚，書法學六朝人，僻澀中獨具古媚風格，後世像惲壽平、價漸江等都曾學過他，並不十分相似，足證不易模似。少梅先生學倪氏的書法，則真可說搔著癢處，令人驚奇而又喜愛，並不在他的畫法之下。

少梅先生平生絕大部份時間是在天津教畫賣畫，在許多次展覽會中出品，無不深受好評。曾任美術家協會的主席，這已是他逝世一年前的事。

陳少梅先生的浴牛圖
工筆畫學刊

一九五四年九月先生來北京不久，一天他懷中帶了兩個乾饅頭向老母問安，自說已用過了飯，不意就在老母面前突然倒下。先生生於一九〇九年，這時僅有四十五歲。最可惜是全國解放後，祖國文化藝術走向繁榮的時刻，這位在藝術上極有成就，在年齡上前途無限的畫家，竟無法更多的貢獻他的才能和力量了，這又豈是陳少梅先生個人的不幸而已呢！

這篇序文是一九八三年寫的，我們讀過之後心有戚戚之餘，再來回顧湖社畫會對改革國畫的努力，是以維護國粹爲宗旨，爲甚麼維護國粹是要從中找尋新知，正如張朝輝著《湖社始末及其評價》一文中說：

誠然，湖社是以維護國粹爲宗旨的，但在實際操作過程中，因爲每一位畫家的興趣、愛好、氣質、秉性的不同，對於傳統國粹的理解和認識存在著相當大的差異。盡管他們大都對宋元明清的繪畫進行過較爲認真的研究和臨摹，但最終他們能找到與自身特點相吻合的傳統，並不在不同程度上使傳統繪畫有了新的發展，如：胡佩衡結合了西洋繪畫技巧創作山水畫，陳師曾以傳統工具和筆墨技巧描寫北京的世俗生活，陳少梅探索傳統筆墨新的表現技巧。

稍後許多畫家都嘗試以寫生來加強國畫的表現力和清新格調，創作出一批迥然有異於清末陳陳相因的摹古之作的繪畫。因此盡管湖社以維護傳統自居，但許多優秀的畫家並未停留在摹古擬古的階段，而是力圖突破前人藩籬而有所創造。

前文談到陳少梅探索傳統筆墨新的表現技巧，這種「推陳出新」「溫故知新」方式正是國畫改革之道，而不是強以西畫技法套入國畫。我們可以從陳少梅五十年代的作品「江南春」，「浴牛圖」，「小孤山」，「燕山秋色」，「頤和園玉琴峽」，用傳統筆墨寫出富有時代新意的作品。

陳夫人馮忠蓮女士早年畢業於北京輔仁大學美術系，也是一位對傳統工筆研究有素的畫家，更是一位臨摹複製古畫的專家，在五十年代末期為了保護文物，北京故宮博物院就計劃摹製古書畫，將大批的歷代書法名畫摹製副本，用這些摹製的書畫代替原本展出。

馮忠蓮女士為北京故宮臨摹了張擇端《清明上河圖》宋徽宗臨張萱《虢國夫人遊春圖》袁耀《萬松疊翠》累積經驗寫成一本《古書畫副本摹製技術》。

早年曾與陳少梅先生習畫向道的人很多，曾在吉林藝術學院任教的孫天牧先生，就是其中的一位，曾出版《孫天牧北派山水畫譜》對陳少梅先生用筆用墨的要領，有很詳細的詮釋，有助於陳氏畫法的流傳。

在台灣已故女畫家吳詠香教授早年在國立北平藝專畢業，進入藝專之前即從陳少梅先生習畫。

近年逝世於香港唐石霞女士，為滿清皇室遺族，民國以後居宮內陪伴太妃。留居天津時也曾問藝於陳少梅先生，晚年在香港教授滿文，生前遺囑將其作品捐贈台灣省立美術館，其中一幅青綠山水即臨摹陳氏之作。

現居大陸唐山市索又靖先生工書善畫並擅長篆刻藝術，也曾向陳少梅先生請益，特別撰寫了一篇《習畫體會》回憶當時習畫情形，交《工筆畫》刊出，希望對陳先生有更多認識與瞭解。

原文刊於工筆畫學刊第四卷二期。

1999 / 4 / 1

047 談京戲——憶 馬連良

北京人喜愛京戲，講聽戲不講看戲，很多行家聽戲，坐在台下閉著眼睛聽台上唱，用手隨著胡琴過門拍板，唱到精彩之處，也會叫好鼓掌，常聽說：「咱們今天晚上聽梅蘭芳去！」不講戲名，只說是誰唱的就可以了。似乎唱甚麼戲並不重要，主要是聽誰唱的。唱戲的風格各有不同，因此分了很多派，唱老生分譚派、余派、馬派，且角分梅派、程派、尚派、荀派等等。

京戲演員成為一個名角，講究「科班出身」，早年北京的「科班」如：「富連成」、「榮春社」、「鳴春社」，後來有「戲曲學校」，舊式科班沒有女生，戲曲學校是男生之外也收女生，學習京戲之外也有一些普通學校的課程，與舊式科班不同，畢業的學生正式演出，常被一些守舊的老先生們譏笑：「他們哪是學生，只顧給孫中山鞠躬，沒拜祖師爺，怎麼會唱得好哇？」，這些人認為戲唱得好是歸功祖師爺賞飯。

這些「科班」之中歷史最久，規模最大，首推「富連成」，一共辦了七科，第一科排喜字，如名淨角侯喜瑞，老生陳喜星，第二科排連字，馬連良，淨角劉連榮，都屬這一科，第三科排富字，譚富英、馬富祿、茹富蘭，都屬於這一科，以下則以：盛世元音，排名至第七科音字，排名改為韻字，這一科有冀韻蘭。因為華樂戲院一場大火，燒毀了富連成存放在後台全部的戲服行頭，因而停戲無法演出，富連成雖停辦，從這裡畢業的學生，

馬連良先生
維基百科

207

在京劇界卻佔有很重要的份量。

前文提到「譚派」，是指譚鑫培而言，當年受慈禧太后的欣賞，是譚富英的祖父。「余派」是指余叔岩而言，精於唱工，有人只聽唱所以閉著眼聽，「馬派」是起自馬連良，對於唱、念、做、舉手投足的動作，有獨到之處，尤其是念白做工表情更是擅長。梨園卻有：「千斤話白，四兩唱」的說法，是指念白比唱更難，要氣口足，吐字清楚，乾板垛字，字字鏗鏘有力抑揚頓挫，配合面部表情身體動作，絲絲入扣，足以引人入勝。馬連良演戲講求整體完美，很少人是閉著眼聽的，除了聽，更要看。

「唱戲要有好嗓子，練武要有好膀子」，這是北京人常說的口頭語。馬連良唱戲很少用高音，但是他很會用嗓子，一段唱腔跟琴師反復研究，互相襯托，巧妙的運用嗓音，偶爾故意亮出胡琴或月琴的部份彈奏，顯出不凡的節奏，令人心曠神怡，例如甘露寺的喬玄，借東風的孔明，至今傳唱無不宗法馬派唱法。

馬連良的劇團名為「扶風社」，馬劇團的成員各守其分，講求整體美。京戲中的龍套看似不重要，馬劇團的龍套不是臨時招募的而是戲團中專屬的，高、矮、胖、瘦一致，五官端正，沒有皮膚病。四個人為一堂，上台前必須理髮刮臉，手舉標旗，放標旗，動作一致，如須唱曲牌，每人必須唱出聲來。至於旗牌、家院、中軍、報子，都要照演員規矩化妝「抹彩」，一位起碼的演員，自己至少有一套靴子彩褲，水紗網子包一小包謂之「靴包」，戲服分官中公用和私房

馬連良劇照三幅

自用的，起碼要求要「三白」：一要護領白，二要水袖白，三要厚底靴的靴底要白。此

外還有專人熨行頭，戲服要鮮明平整，繡花要特別注意亮麗，戲服縐摺與演員出場表演

有關，應該有的摺縐要明顯，不該有的縐紋必須熨平。例如：演員出場亮相，手提蟒袍

前襟，在上場門一站，前襟所繡的蟒翻身龍探爪下面海水江牙，這氣勢，台下必會報以

掌聲。演員剛出臺，就先聲奪人了，然後雙手抖袖，因為袖邊有固定縐摺，兩三下雪白

水袖在袖口就服服貼貼了，否則水袖扯不清理還亂，影響演員做戲，因小失大。

京戲戲台裝置分隔前後台掛起一張繡花的大幕，有出將入相上下場門，這張大幕術語

稱為「守舊」，馬劇的「守舊」是茶葉綠色，中間一幅漢武梁祠石刻馬車，上下場門採

三塊瓦制，用同色綠緞左右各一懸一塊擋住後台，演員上下場不用專人掀門簾，整體看

起來乾淨俐落，高雅而有文化氣息。

「扶風社」無論是舊戲新排，或是新排戲碼，唱腔念白都要仔細推敲，動作眼神在梨

園卻稱為「臉上的戲」和「身上的戲」，如何與鑼鼓場面配合，戲服行頭也要有獨特設計，

行頭和劇中人身份性格有直接關係，有「寧穿破，不穿錯」的規矩，馬劇團的行頭設計

是在規矩以內加以改良，例：甘露寺中的喬玄與淮河營的蒯徹，都是穿蟒袍，服色圖案

各有不同，清官冊的寇準與群英會的魯肅，同是官衣紗帽，也不一樣，馬派戲上場總會

給人有耳目一新感受，不但可聽，更有可看之處。

記得有一次馬連良新排一齣「臨潼山」，因為沒有得機會去觀賞，劇情不太清楚，報

紙宣傳這齣戲新設計一套「仿古方旗靠」，戲裝的「靠」就是武裝的鎧甲，背後有四支

馬連良與張大千合影

三角形牙旗稱爲「硬靠」，沒有旗子是「軟靠」。戲中武將出征之前要著裝，頂盔貫甲罩胞束帶，這些動作編成一套舞式，名爲「起霸」，然後抬鎗帶馬上陣迎敵，「仿古方旗靠」把三角旗改爲四方旗，背在背後很吃力，見陣渦合，輪刀耍鎗四面方旗迎風增加阻力，吃力不討好，馬劇團處處仔細，也有百密一疏。

馬連良有一次演「打漁殺家」的蕭恩，穿薄底靴，配合抱衣抱褲，很像一位老英雄，事後有人寫劇評說他是漁夫身份該穿魚鱗灑鞋，不料這一靴一鞋引起爭執，各報發表高論各不相讓，最後馬連良演了兩次「打漁殺家」、一次穿靴一次穿鞋，劇照登上報紙，才算止住爭端。

「扶風社」所到之處，觀眾對馬派戲的演與唱並重之外，另有一種大雅不俗的感覺，能夠在語言不同的香港長期演出，實屬難得。「扶風社」在香港沒有回京之前，北京已更換了國旗，回不回北京成了當時的問題，老根在北京，眾人家小也在北京，大家發愁了，不久周恩來帶信來，要他們回去。

一九五一年派人到香港接馬連良、張君秋，全班回了北京，一九六四年開始排演「樣板戲」，口號是：「文藝爲政治服務，反對純藝術！」「現代的英雄人物要佔領舞臺！」

馬連良演了多少忠孝節義的英雄人物，都不是現代的英雄人物，因此舞臺上要靠邊站，他在「樣板戲」「杜鵑山」裡，只演了個群眾人物，舊戲班稱爲「底包」，這一場京戲革命，

文革前，馬連良與周恩來

210

把原有的舞臺建制、戲班的傳統，人際關係和倫理，摧毀得乾乾淨淨，以前名角現在是逆來順受的「底包」。一九六六年開始文革破四舊，抄家、打砸、搶，紅衛兵在馬連良家中洗劫一空，當他從關押牛鬼蛇神的牛棚放出來，這一年年底，一個跟斗，跌翻在地，就與世長辭了。

直到一九七八年，北京市文化局召開落實政策大會，馬連良被平反昭雪，二○○一年又舉辦了馬連良一百週年紀念會。馬派戲至今雖有人模仿，只能學個皮毛而已，馬派戲只能回憶了。

原文刊於河北平津文獻第三十八期。

2012／1／1

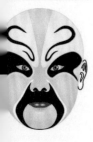

曹操

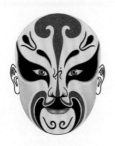

穆柯寨的孟良

關雲長

竇爾敦

我們常常聽人說，誰是好人，哪個是壞人，可是大家的好壞都沒有寫在臉上，怎麼認得出來啊！確實不錯，可是在我國傳統戲劇中的人物，真的把個人行為善惡、人品個性、甚至於連他的特長，都畫在臉上，一眼就可以看出，這就是戲劇臉譜。

在戲中文文靜靜的君子，大都是素淨的本來面目，只有勇猛的武夫，在戲中多半是要勾畫臉譜的。臉譜中的紅臉和紫臉多是忠貞之士，黑臉多有擇善固執的個性，藍臉綠臉多屬兇猛性格，黃臉多於心計。

文人一向不勾臉，但也有例外，戲中包拯是黑面孔，人稱「鐵面無私」，因此包拯雖是文士，在戲中是黑臉。其他如曹操、秦檜、嚴嵩、雖然也是文人，但非君子，所以在戲中抹成一張大白臉，稱為奸臉，一眼望見就知道他不是好人。

戲中人物凡屬出將入相的英雄豪傑，如果必須勾臉，必定是五官端正。一張臉勾出來歪歪斜斜，不是盜匪也是心術不正的壞人，例如：江洋大盜李七，殺人兇手劉彪，都是這種臉譜。

傳統戲劇的劇情，很多是取材於通俗小說的，例如：楊家將中孟良，配備有一隻火葫蘆，擅長用火攻，在他的臉譜上就畫了一隻紅色葫蘆。包公案中包拯，據說他可以進入

陰曹地府辦案，黑夜通行鬼域，所以在他的臉譜上畫一個月亮。彭公案中連環套寨主竇爾敦，使用一對特殊兵器－護手雙鈎，在他的臉譜也畫了一對護雙鈎，諸如此類不勝枚舉。

戲劇臉譜絕對不是寫實的，只是藉著臉譜來宣示戲中人的特性而已，有指事和會意的功能，傳統戲劇以寫意手法演出，全憑觀眾會意的欣賞，是與其他寫實戲劇最大不同之處。

原文刊於國語日報。

民國七十八年十二月二十七日第十二版。

1989/12/27

藝文舊談

上冊

作　者／吳文彬

編　輯／吳　傑

發　行／質園書屋

電子郵件／台北市中研院郵局 107 號信箱

root@rememberwwb.org

設計美編／三省堂設計　張修儀

電　話／02 2365 1200

初　版／二〇一七年九月

印　刷／日動藝術印刷有限公司

ＩＳＢＮ／978-957-43-4863-3

定　價／一套新台幣 1000 元整

舊談 / 吳文彬主編 . -- 初版 . -- 臺北市 : 吳文彬出版 :

書屋發行 , 2017.09

; 15×21 公分

978-957-43-4863-3（全套：平裝）

術　2. 文集

106015080